U0013787

LONG
TIME
NO
SEA

蘭嶼觸動我的人、事、物

崔永徽 著

比電影還精彩的人生——我的小島老師日誌

顏子矞——椰油國小教師

「當生命裡真實上演如電影般的劇情，那樣的濃郁真摯、撼動人心時……於是，你明白了，這就是你一輩子要做的事！」

大四那一年，我第二次踏上蘭嶼的土地。

小時候曾經跟著爸爸媽媽一起到蘭嶼旅行，只記得當時不會游泳的我，面對這個四面環海的小島，真的一點好感都沒有；每天無趣的看海、撿貝殼，還要應付追著我們要錢的小孩……心裡搞不清楚到底為什麼要來這裡？

但在大學四年裡，有機會到幾個原住民部落，參加了教會團契舉辦的寒、暑假教育營隊後，我卻奇蹟似的愛上了山上的小孩。我被部落的美景震懾了，我羨慕他們；我被小孩的純真感動了，我喜歡他們；我對他們的困境感到憂慮了，我心疼他們。

然而部落的孩子總是那樣的無憂無慮、純樸自然，跟他們相處起來，是那樣的輕鬆愉快、充滿歡笑；其實明明才見面不久，卻可以像認識了一輩子般無所不談，頻率超級契合的。就這樣，放假回到山上成為我的習慣，原住民部落也成為了我第二個家。

大學畢業前夕的春假，我抓緊最後一個服事的機會，有幸重回到蘭嶼的土地，去帶領飛颺兒童福音營；懷抱著滿滿的期待，從下飛機那一刻，我就很認真的在體驗小島的一切，對於小島的小孩除了感到驚訝，還有更多的憐惜。

五天後，活動結束，我們準備離開蘭嶼，孩子們來機場送行，我怔怔地

看著坐在跑道圍牆上，那個瘦弱黝黑、低頭不語的孩子，腦海浮現我最後沒來由的承諾：「我會回來的！」

當飛機緩緩加速，這幾天在小島的畫面，不斷閃過我的眼前；星空下閃爍的星星，是孩子們圍坐聽故事的明亮雙眼；手裡留下的餘溫，是令人不捨放開的小手心；胸口的暖流，是那濃得化不開，如親人般的擁抱……

感受不到加速的強烈震動那一刻，我知道輪子駛離地面，飛機起飛了，「我們真的……離開蘭嶼了」！難過的我往窗外看，想再多看一眼這個令人牽掛的島嶼。

就在這個時候，機場跑道的圍牆上，一個孩子在追著飛機，揮手向我們道別；那漸漸變小的身影，映入我早已模糊的眼簾，淚水不聽使喚地湧出。

「我一定！會回來的……」這樣深刻的感受，讓我越來越確定我要做什麼了。於是，我努力的往這個目標前進，終於在代課的第三年後，考取正式老師。這些年，腦海總是回盪著那句：「你來當我們的老師嘛！」帶著承諾

再次回蘭嶼，卻已經是八年後了。

這段時間，我把自己交給上帝，讓他帶領我去最合適的地方，是我對信仰的一種實踐。

開始訓練舞蹈隊，可以說是一個美麗的意外。那是我在花蓮擔任代課老師時，校長問我對原住民歌舞有沒有興趣，就這樣一腳踩進了這個領域；其實，我是學美術的，但不知怎麼著，看到原住民小孩用自己的母語大聲唱歌、用力跳舞，總會讓我感動到落淚。於是，我待過布農族學校，認識了超級會唱歌的孩子；我待過太魯閣族學校，領教了最熱情的孩子；我也曾待過阿美族學校，見識了天生會跳舞的孩子。最後，上帝又把我帶回蘭嶼。

到了蘭嶼，也很希望能接觸蘭嶼的傳統歌舞，剛好當時學校在發展文化課程，請到當地的老師來指導小朋友，就這樣，椰油國小舞蹈隊成立了，校長希望我們有機會去參加舞蹈比賽。

一開始，蘭嶼的孩子都沒有參加舞蹈比賽的經驗，於是我首要的任務就

是「引起動機」。我播放了一些過去帶領臺灣原住民小朋友參加舞蹈比賽的影片，一方面跟他們介紹這個比賽，一方面試圖提高他們的興趣，發現沒有多大的用處；但後來，當他們發現可以去臺灣比賽的時候，所有的小朋友眼睛都亮了，好吧！「去臺灣」成為他們唯一想參加比賽的動力。

隨著比賽時間的逼近，小朋友才發現原來要穿傳統服裝跳舞，女生還好，男生各個哭天搶地、抵死不從。「這下糟了……」我在心裡想，該怎麼說服他們穿上丁字褲？我從族群的獨特性分析，建立他們的自信心，企圖扭轉丁字褲老派、裸露、甚至有點骯髒的形象，好說歹說，就連答應他們「拿到全國冠軍，我就跟你們一起穿丁字褲」這種話都說出來了。

終於，在半推半就之下，其中有兩三個小朋友願意試穿看看，這一換不得了，就看他們幾個小屁股滿場飛，樂不可支，搞得其他的小男生也躍躍欲試，至此，我心中的大石算是暫時放下了。

我知道，在蘭嶼穿丁字褲是一回事，去到臺灣甚至是在舞台上穿丁字褲，

那又是另外一回事；儘管我在出發前，不斷地跟孩子們心理建設、曉以大義，要他們不用太在意別人的眼光，並希望他們以穿著傳統服裝而感到驕傲。但在面對大眾的指指點點、異樣的眼光下，他們仍然感到羞愧而遮遮掩掩。

終於我們跨海參加了首次的原住民歌舞劇比賽，沒想到他們一鳴驚人，第一年就打進全國總決賽的第五名。

打鐵趁熱，有了第一年的經驗，第二年更是直接得到了全國第三名。這樣的好成績，是很多學校努力了很久也無法達到的，我把它歸功於蘭嶼文化的獨特性，當孩子們在舞台上穿著丁字褲，簇擁著蘭嶼特有的拼板舟，奮力而齊心的拋舟吶喊時，沒有人能不被這樣的畫面震撼而感動！

我們的歌舞劇裡面，有蘭嶼的歲時祭儀、生活態度，甚至還有文化傳承、歷史事件等。我們演過大船下水，學習儀式程序、文化認同；我們演過風災侵襲，了解人與大自然的相處、生態永續的價值；我們演過核廢料的抗爭，體驗先祖前輩為了後代的付出、認清我們現在的處境……而這一切，是課本

裡學不到的。我的靈感都是來自孩子，我喜歡用孩子身邊發生的事來當作主題，希望藉著歌舞劇的練習演出，讓孩子在角色扮演的同時，學習如何面對他自己的生活。

經過幾年的比賽和演出，小朋友在成績和掌聲中漸漸找回了自信，甚至開始喜歡傳統服裝，迫不及待的穿上丁字褲要展現蘭嶼的文化！雖然我不覺得穿不穿丁字褲等同於認不認同自己的文化，但每次看他們認真練習，並在舞台上發光發熱，我真的覺得既感動又欣慰，我相信他們真的是因蘭嶼而感到驕傲！

把蘭嶼帶出去，一直是我多年來努力的目標。我喜歡帶孩子出島展演文化歌舞，一方面增加他們的自信及文化認同；另一方面也期待藉著外來的刺激，拓展孩子的視野和學習。幾年下來，小飛魚的足跡踏遍全國各地，不但得到全國冠軍，出國去表演，甚至還拍廣告、做節目和演電影。

說到拍電影這件事，我到現在還是覺得不可置信。

常常覺得，我的生活就像電影般深刻；每一個不同的階段，有著不同的事情發生，那些片段的感動，匯聚成一股強大的動力，為此我感謝上帝！

但我從不覺得自己有多特別；當崔導演來找我訪談了幾次，並表達有意願拍攝我與孩子們的故事時，我有點緊張；畢竟要把自己過去的心情和經歷攤在陽光下檢視，連我自己都不那麼確定……

沒想到，她是認真的。接下來的幾年，她用盡所有的資金及人力，大老遠的跑到蘭嶼來辦小朋友的戲劇營，培養我們的小朋友演戲；另一方面也著手編寫劇本，還得了獎……不得不佩服她的堅持與毅力。

克服了所有的困難，《只有大海知道》開拍了；我想這整個過程的心酸與苦處，大概就只有永徽導演知道。但是她永遠是那麼溫和待人、細膩認真，片場十幾個小朋友不受控制，也從不見她發脾氣。

電影裡的故事告一段落，但真實生活中小飛魚的故事卻還在繼續，得天獨厚的小島，天天上映著動人的劇情，每一個來過蘭嶼的人，都曾深深地陷

入而無法自拔。一直覺得自己是全世界最幸運的人，能在這麼美麗的小島上，從事自己最喜歡的工作，過著自己想要的生活。每天我都迫不及待的要去學校，和這些純真可愛的孩子一起學習、一起分享。我愛蘭嶼，並且打算在這小島上賴著不走！我常常向上帝禱告，不住的感謝祂的帶領。「還有什麼地方比這兒更棒？」

我相信有很多人跟我一樣熱愛蘭嶼，因此，我要懇切的呼籲大家，帶著一顆「尊重」的心來對待它，認真而負責的來了解這顆遺世珍珠，相信你絕對能感受得到蘭嶼之美。

蘭嶼是一個充滿感動的地方，或許下次你來造訪這個美麗的小島，也能譜寫出一段屬於你的專屬故事呢！

我認識的崔永徽

虞戡平——導演

大約十年前，我在電視新聞中看到一位年輕的老師——顏子矞，帶著蘭嶼的孩子到高雄參加舞蹈比賽的畫面，小朋友穿著傳統丁字褲，非常有自信地在舞台上表演，純樸開朗又有點靦腆的表情，當時令我深受感動。心想，這位老師一定對原住民有著特殊的情感經驗與想像。而孩子們真誠開朗的表情，也喚醒我在一九八二年初次接觸原住民族做田野的心境。在此共同心理契合的基礎上，很快地我們就成了臉友，讓我隨時能得知蘭嶼島上的即時資

14

訊，彌補我未能常回蘭嶼的缺憾。

二〇一三年，有天突然接到一通崔永徽導演的來電，說是要拍一部有關蘭嶼達悟族的電影，想聽聽我的建議。當時馬上就聯想到應該就是顏子矞老師與椰油國小小飛魚的故事吧！數日後，永徽在我家的茶房中，溫婉地抒發她在蘭嶼的感動，敘述她如何將子矞老師與小飛魚們的故事改編成劇本，並將企畫做了詳盡的說明。不疾不徐的坦蕩態度，卻又顯得那麼堅定。我們彼此分享了在蘭嶼的經驗及對達悟族的觀點，是一次愉悅溫馨但又令人擔心的聚會。

永徽的企畫選擇了類紀錄的電影形式，要做好的困難度是極高的，而她的堅定態度就是她的堅持。堅持在顏子矞原生故事的基礎上，加上豐厚的海洋民族的文化底蘊做為劇本的核心價值；堅持用島上的孩子演出真實的自己，也因此辦了四年的夏季戲劇營；堅持以田調後的事實修正戲劇的表現方式。這些堅持都必須以時間及苦難的折磨，才能深刻地轉化在創作中而不顯

矯情。這些困境的產生，就是永徽對自己堅持的考驗，而她也從未放棄過。

猶記得在開拍前，永徽邀我為電影募款站台，子喬及小飛魚的代表也從蘭嶼趕赴現場。從彼此的互動中，顯然永徽紮實誠懇的部落經驗已獲得族人的認同。這就是態度與時間換取的代價，也是類紀錄電影前置田野的工作基礎。但好的基礎不代表拍攝就能一帆風順。蘭嶼是東部的離島，資源匱乏、交通不便，氣候更是瞬息萬變，當然，拍攝過程就是驚濤駭浪。這些挑戰與心境，永徽在書中會以動人深刻的文字開啟讀者海闊天空的想像。

如今電影完成，書將出版，觀眾、讀者自有評價。但永徽真誠勇敢地選擇一種艱辛的創作方式，完成對自己理念的堅持，我同感榮耀，並衷心祝福她。

願孩子，能活著屬於他們的樣式

阿洛・卡力亭・巴奇辣—創作歌手，演員，製作人

對於臺灣來說，蘭嶼可能是他們眼中的藍色寶石，但對我而言，因為核廢的議題、觀光化的爭議、教育取代舊思想等，小島上的 Tao（達悟族）人相對於大島臺灣，總在歷史長河中有著萬般的哀愁與失落。但或許也正因如此，使得我們亟欲能夠走向海洋、走進達悟人的生命體系裡，跟著他們尋回那黑潮項圈裡深邃的海洋文化。

《只有大海知道》這本書要問世了，導演崔永徽透過一個拍攝計畫，記

17

述了一個走進臺灣土地、走進大海的深情故事。拍片對於臺灣來說雖是一條艱辛的長路，但是島嶼上的原生力量，終究呼喚著拍片人為這永不震動的島嶼力一搏，其中的籌錢募款還有戒慎戰兢的拍攝歷程實為艱難，若不是有著堅強的意志力，決不可能辦到。我想，是達悟的孩子們那雙像海一樣純淨的眼神打動著每一個人吧，我們可以從孩子身上學習，也讓我們更多的思索族群認同的可能出路，帶來新鮮視角的啟發。

認識書中的關鍵人物顏子矞老師已多年了，他對山林與自然間的喜愛，讓他的教學工作更像是擁抱著原住民文化並努力浸泡且宣揚的生活實踐家。

因為子矞，我看見了達悟文化的斷裂下，一個非原民的老師深刻地進入教育核心、體現達悟價值的思想，過去他帶著靜浦國小的小朋友從舞蹈裡認知Pangcah（阿美族）歷史戰役 CEPO' 事件，一直到勇敢地穿起自己的禮服丁字褲高唱著飛魚家園的 Tao 孩子，他的執念也成就了這部電影《只有大海知道》。

《只有大海知道》正如同這部同名電影一樣，從影像與文字中，他們正在努力的以行動與文化建構一場歷史之戰，是的，在競賽中無論孩子是贏還是輸都已不重要，重要的是他們記得要贏在自己的土地上，同時也時時叮嚀著那曾經剝奪她們文化者，把榮耀還給「依海之人」吧！

站在蘭嶼島上，面對大海，其實，人是何其的渺小。就像詩人夏曼‧藍波安筆下說的「因為有很多天空的眼睛的微光，讓我們明顯地辨識黑夜裡島嶼的黑影」。曾經在無數「天空的眼睛」（Mada no agnid，達悟語，即星星之意）的注視下，Tao 人以海洋作為共同的記憶。每一個達悟人的靈魂在宇宙都有一個屬於自己的星星，很亮的就是呼吸很長，不太亮的就是呼吸很短。海浪是有記憶的、有生命的，射到大魚不是什麼了不起的事，但只要海，能夠記得你的人；海神聞得出你的體味，這才是重點！

而願島上每一個孩子
都能活著屬於自己的樣式

「火車入海」，崔永嶽「發現蘭嶼」

謝錦桂毓—作家，前輔仁大學英文系教授

蘭花，芊蔚青青，朱蕤紫莖，是香君——花中王者，在我們的抒情傳統裡卻老唱著「空谷幽蘭」的主旋律。

蘭嶼，一座隱蔽的世外桃源，靜靜的倘佯在臺灣東南的太平洋海波裡，唱著深沉又孤獨的歌聲。

人都需要被理解和尊重，蘭嶼也是。有一天，臺灣的一位姑娘聽到來自遙遠大海的呼喚，到了這裡且深深著迷，深感相見相知恨晚，於是有了護持

純真攜他入世的念想。

幾經波折，終於有了《只有大海知道》這部電影的故事。

《大海》以祖孫隔代教養的故事為背景，以五十年來達悟族人的跨海工史加上族群文化逐漸流失為背景，以椰油國小舞蹈隊的真實事蹟為骨幹，將故事定位在資本主義文明大潮的衝擊之下的一場文化尋根旅程，同時也是故事中孩子們探索自我定位的象徵。

《大海》裡演繹的當代蘭嶼，就是一腳跨在傳統、一腳跨在現代化，二者並存也互相拉扯，時而彼此推移消長；但有意識的回歸必然能夠讓蘭嶼在良好的守護中適性適量地發展，走出一條屬於自己的道路。舞台上呈現的樣貌就是讓蘭嶼的孩子向世界發出自己的聲音，告訴世人自己存在的姿態。

以這樣的眼光透視蘭嶼的際遇與處境，可以類比到臺灣跟大世界的關係上；因而《大海》並非只有蘭嶼的故事，它已上升到人在歷史和世局中的命運的深度。

永徽是個多情實心的人，與蘭嶼相遇結緣，就是這份純真樸實的真情。

所以在攜蘭嶼入世時，仍依循自己的意志，不包裝，不美化，只貼近當代蘭嶼的真實生活，拍出自己心中蘭嶼最美的模樣——樸實。

《大海》經過六年的孕育，永徽曾經歷難以言說的無助，體驗了創作中最深沉的孤獨，但也在最不知所措或感到最低潮的時刻，就遇到伸手幫助或看見有人用愛和微笑支持。

這本小書述說的，就是永徽攜蘭嶼入世的紀錄。可真是一路坎坷，一路風景。過程中的種種，就像蘭嶼躺在海波中經歷各種風雲變幻一樣，讀者可以跟著永徽去體驗一下箇中滋味，為自己人生添色。

沒有流出的眼淚，只有大海知道

從小，我只要遇上讓我有感觸的景象，心中經常就會莫名冒出「這個我以後拍電影時會用得到」的念頭。這類的念頭都是瞬間觸發的，雖然相關內容確實都深刻留在心中的記憶庫裡了，但念頭過去了往往也就放下了；它從哪裡來，跟什麼有關？我從來沒有認真追究過。總之它就是很自然的一件事，彷彿「要拍電影」於我而言是理所當然的存在。然而我曾認真把它當做一項目標來追求嗎？其實，在我的理性運作層面完全沒相關計畫，反倒一直對文

科比較有親切感，想的也是未來要進文學相關科系；這樣相互矛盾的現象，我卻不曾質疑它有多不合理。

一直到大學進了文學系，我才開始渴望從事和拍電影有關的工作，這渴望很焦急迫切，有種如果做不到就無法活下去的感覺；很幸運的，非本科系的我後來如願進入了相關行業，開始做著拍片工作。但從業之後，只要能拍自己有興趣的題材，不管是節目、電視劇還是紀錄片，我都已經心滿意足，倒又忘了之前迫切渴望的心情是出自我想拍電影；我的習慣是，遇到什麼拍什麼，很渴盼嘗試的就設法爭取；總之面對拍片一事，我只求全然投入愛和心意，其它多半順勢而為，命運指引我走到哪裡就是哪裡，並沒有非拍「電影」才能算數的想頭。

直到二〇一〇年的五月我去到蘭嶼旅遊，意外走進了這個島嶼民族的生命史，心中竟生起一股莫名的衝動，想要把屬於蘭嶼的故事拍成一部電影；那八天裡面，我在島上閱讀丁松青神父《蘭嶼之歌》這本小書以及三毛的序

文，加上其間實際接觸的人事物，二者相乘，變成我內在很重要的一股推力；

丁神父以樸素但情感豐沛的文筆，記載著一則一則的生活故事，每則故事都讓我感受到小島上的「人」那股強烈的存在感。我因此看見達悟族絕世珍稀的文化、聽見他們有如海浪拍岸的澎湃心緒，尤其，我感受到這個民族強韌的生命力。蘭嶼，雖然遠在天涯乏人聞問，但島上的海洋之子卻有著鮮明的情感和跳動的靈魂。

之後，我又聽說椰油國小舞蹈隊的真實事跡，於是，就像一份來自內心深處的 Calling，命運從此對我下達了一個指令，讓我必須把這個故事拍出來。

幾年下來，我聽從這個 Calling 的聲音，在各種困難中一小步一小步的往前移動；從二〇一一年開始，我著手開始撰寫這個電影劇本，其間我也往返於蘭嶼──臺灣之間，進行田野調查與採訪。

二〇一二年初，這個劇本得到了當時新聞局的優良電影劇本優選獎，但我真正的煩惱和考驗也開始了，我究竟該如何著手籌備？姑且不論拍一部電

自序

25

影需要龐大的經費，更困難的是，我打算讓素人演出，百分之百由達悟族人演繹屬於自己的故事，因此增添了許多製片上的挑戰與難度。要怎麼做，才能讓孩子和族人們能夠願意參與電影演出，並且在表演上達到專業的水平和情感深度呢？

尤其，蘭嶼在地的朋友向來被「拍片」一事傷得很深，外人進到蘭嶼拍攝，不是予以矮化嘲弄，就是扭曲他們的文化與生活習俗，加上工作態度不禮貌以及拍片時的打擾，導致達悟族人對於外來的拍攝團隊十分防備，就怕再度受到廉價的消費。因此，我也必須先做一些事情以建構彼此之間的信任，在意義層面上取得當地人對這件事的「授權」。

二〇一三年的夏天來臨前，我決定先利用暑假時間在蘭嶼舉辦兒童的夏令營活動，我計劃從臺灣聘請專業的表演開發老師，再加上我自己工作室的同仁們以及召募來的志工夥伴，一起進入蘭嶼，利用這個戲劇夏令營來開啟孩子們的「表演魂」，讓他們認識戲劇表演並從中學習，而我們這個團隊也

能夠有一個機會和當地開始建立信任機制；至少，讓當地人看到我們做事的態度，了解是什麼樣子的人在做這件事情。

之後，我們更增加了幫小朋友拍攝微電影習作的課程內容，而這樣的暑期「影像表演體驗營」活動，在蘭嶼當地一辦就是四年。

在這四年的時光裡，我們發掘了後來電影中的小男主角鍾家駿，一位熱愛表演的天才型素人兒童演員；而拍攝微電影的過程，也慢慢映證了我們和當地人已經建立起一定的熟悉度與信任機制，讓我們得到許多支持幫助的善意。

這四年裡，我們也同時在努力籌措電影攝製的經費，電影圈裡許多素昧平生的朋友對我伸出援手，給我各樣的指引、諮詢和鼓勵。二○一四年，我們獲得文化部的電影輔導金補助，之後並決定採取獨立製片的方式完成電影。

猶記某年的暑假，一位熟識的蘭嶼大哥開玩笑問到：「妳是不是在蘭嶼

有小三，否則怎麼每年都往這裡跑？」旁邊的女性朋友為了幫我解除尷尬，抱著我的肩膀笑說：「對啊，我就是她的小三！」

事實上，幾年下來，我確實像陷入了一場苦戀，只不過苦戀的對象不是一個人，而是一部電影。我的心無時不掛在此處，深夜也經常苦思不能入眠；我為她落過淚也因為她而勇敢，這一路走來，沿路的風景很美，但過程卻非常辛苦；但我從來沒有編織夢想或圓夢的感覺，我的感受比較像是必須實現一個對蘭嶼的承諾，我也才能對自己的一顆心有個交待。

幸好，過程中出現許多有心人願意回應我──包含故事原型人物顏子喬、擔任我文化顧問的魯邁、黃碧風大哥等達悟族朋友；也包含為了電影演出而投注許多心力時間、勇敢開放自己的素人演員朋友們，其中最感謝的是椰油的李鳳英女士，她不僅是故事原型的提供者，而且也親自上陣演出，她透過電影呈現出深藏內心的情感，真是令人動容；而我們的小男主角鍾家駿，多年來幾乎就像住在我心裡的小天使，他對表演的熱情認真和傑出的表

現，一直給予我極大的鼓舞，支持著我走完全程。至於眾裡尋他千百度、在電影中飾演老師一角的黃尚禾，不但是一個喜愛孩子又熱愛跳舞的大男孩，完全符合我對這個角色內在特質的期待，同時也帶給我全新的靈感，讓我在電影開拍前把電影劇本又做了大幅度的調整，讓這位「老師」的角色增添了不同的趣味。還有我的好友吳珮慈，沒有她，我不會去蘭嶼，也不會和《蘭嶼之歌》相遇，她如同我在蘭嶼的一個分身，隨時代替我詢問各樣問題、幫我蒐集資料與資訊，不但得經常幫忙跑腿，必要時還得為我進行「心理諮商」，協助我恢復能量，真是辛苦她了。

感謝遠流出版社的副總編輯鄭雪如小姐給我寫這本書的機會，為了寫這本書，我將這六、七年的所見所聞、所思所感所等等歷程全部梳理了一遍；就像我經常被別人問到，究竟是什麼讓我對這個小島如此動情？甚至要獻給它一部電影才甘願罷休？我想，除了渴望那份人與大自然相依相存的原始與樸素之外，在我心中，蘭嶼的性格特質乃是一種「真」，但這份「真」也像一

個受了傷的孩子，在歷經劫難之後變得深沉；它一度壓抑，但如今卻正在奮力找回自我，綻放光采。它訴說的是「人」被這個小島孕育而長大成熟的故事；它訴說的也是一個文化失根漂流和尋根的故事。

在資本主義發展的近代，臺灣經濟起飛，積極邁入「開發國家」的行列。但是極少有人正視，在這樣的時代潮流中，臺灣的原住民族成了資本主義發展的最大犧牲品；他們被迫付出慘烈的代價，但他們卻也是受惠最少的族群。我關注的是一個古老的民族和現代化文明相遇所產生的碰接與衝突，以及它所激盪出來的命運變數；我心繫小島，是因為近幾十年蘭嶼的跨海移工史，和當代臺灣的我們有著足堪類比的相同處境。

達悟族朋友常說，去到大島臺灣工作，太久沒看到海洋人就快要生病；而我則說，蘭嶼的海，其實是達悟族人幾十年來匯流的淚水。文化離散、飄流失根的心痛，外人往往難以體會，那些沒有流出來的眼淚，只有大海知道。

以往人們觀看蘭嶼的方式，要不就是覺得遠在天涯、無關痛癢，要不就

是流於觀光的獵奇心理，即使逃逸到小島上放空、消費一下它得天獨厚的美景和異文化，仍然很少人願意真正走進她、理解她。但願，不管是這本書還是《只有大海知道》這部電影，能夠引領人們更多的認識蘭嶼，感受到這個小島上的「人」，看見過去不曾觸及過的層面；蘭嶼達悟族，有著珍貴絕世的人類文化資產，這樣活生生的古老文化，值得我們敬重與珍惜。

Pongso no Tao——人之島，官方指定的漢語正式名稱叫做蘭嶼；這顆南太平洋上遺世的珍珠，曾為我心點亮了一盞靈光，現在我要把這點心光分享出來，也希望有緣人一起踏上旅程、願意與我共享。

TAKE

PONGSO
NO
TAO

只有大海知道

聽說尼伯特要來

TAKE_1

二〇一六年的七月初，《只有大海知道》已經在蘭嶼開拍一個多禮拜了。

這些天來，夏季的蘭嶼每天都艷陽高照，大家每天只忙著防禦中暑，卻不知尼伯特颱風已經悄悄的在太平洋海面上蘊積能量。

工作無形的高壓通常也會讓人進入精神亢奮狀態，腎上腺素隨著每天的烈日燒烤、勞心勞力而保持分泌高峰值；因此，電影還沒開鏡，我已經夜夜和失眠抗衡拉扯。這天清晨六點不到，隱約覺得自己才剛剛入睡不久，房門

34

外就傳來急促的敲門和叫喊聲，我全身的細胞在不祥的預感中驚醒。

「導演，阿各斯出事了！我們二十分鐘後在樓下要緊急開會。」在劇組

宿舍我的房門口，製片向我傳達了這個消息。

阿各斯是蘭嶼達悟族語「祖母」的意思，口語上的唸法，那個尾音的

「斯」其實是帶一點捲舌的，這是達悟族的語言特性，總是有微微的捲舌

音，輔以尾音拖長加強語氣，聽來非常濃郁厚重。而我們劇組上上下下嘴裡

的阿各斯，指的正是飾演電影小男主角祖母的椰油村李鳳英女士。原本，鳳

英阿各斯的通告是安排在七月中，她有三場戲都在山坡上的芋頭田地，但因

為颱風的緣故，我們擔憂田地一經襲捲，作物可能都會摧毀殆盡，於是緊急

決定要在颱風來臨前全力搶拍芋頭田。

早晨六點多，烏雲是層層疊疊各種不同色階的灰，無限延伸且濃密的壓

在海面上。果不其然，不到六點半已經淅淅瀝瀝下起了雨。也就是今天，通

告單上三場芋頭田都以阿各斯的戲分為主，萬萬料不到，阿格斯真實人生中

的孫子卻在前一天的深夜騎摩托車自摔，當場摔了個頭破血流。

蘭嶼沒有醫院，唯一的醫療機構就是衛生所，醫生雖已做了初步的外傷處理，但礙於設備無法進一步檢查顱內有沒有血塊瘀積，所以建議他搭今天的第一班飛機前往臺東的醫院檢查。這件事把阿各斯嚇壞了，孫子是她從襁褓中一路拉拔長大的，阿各斯視他如心頭肉一般，孫子摔車受傷，她當然跟著擔心受怕，心亂如麻的她一夜無眠，在衛生所陪伴照顧孫兒。

今早的海面是如此晦澀暗淡，看著海水焦躁湧動，我按捺不住心亂如麻，對未來充滿憂心和不安。氣象預報說，尼伯特颱風將會直衝蘭嶼，颱風究竟會影響幾天呢？颱風過後的蘭嶼又將會變成什麼樣子？假設颱風讓小島的海陸交通全斷，阿各斯何時才能回來？假設她的孫兒必須留在臺灣治療，她還能夠演出電影嗎？種種難以預知的狀況，最壞的可能會是什麼？我一邊和劇組同仁們討論著今天的緊急調動，心思卻有如颱風前的海浪翻騰。

各種假設的應變方案討論著，但我突然發現這棟民宿房屋有部分結構是

立在海岸礁石之上的；像漲潮一樣，我內心不由得升起一股強烈的警覺意

識……

二○一二年的夏天，我們第一次在蘭嶼舉辦暑期兒童戲劇營。進島的前

一天才剛剛走了一個颱風，但是在一週後我們離島才兩天，蘭嶼立刻遭受天

秤颱風的肆虐。據說，天秤颱風侵襲時，椰油村——也就是我們現在所住的

村子——海浪把巨大的石頭打上了岸，不可思議的橫在道路中間，而那傳說

中的石頭上岸點幾乎就是現在這間民宿的位置。至於椰油村附近的加油站和

蘭嶼農會，則因為風雨、巨浪和石頭的襲擊，一夜之間夷為平地。

劇組因為人數多，一共分散在三間民宿居住，而我們這間民宿離海最近，

天秤颱風殷鑑不遠，人命關天可不能大意。「颱風前一定要暫時撤離這間房

子，想辦法移居到安全處」……我深深倒吸一口氣，在大自然面前誰都不得

不臣服，這件事現在可比什麼都重要。

在電影開拍之前，我曾經懷抱某種莫名的信心——《大海》的拍攝期是

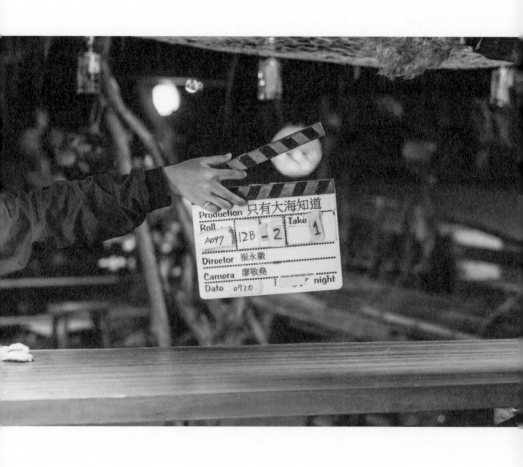

不會撞到颱風的。之所以如此天真，是因為二〇一五年，也就是電影拍攝的前一年，整個七月完全沒有半個颱風，所有颱風都集中在八月以後。因為電影經費拮据，前一年的氣候經驗值讓我樂於自欺，《大海》可以容納的拍攝時間是分秒必爭的，蘭嶼必須準時殺青，劇組必須準時離島前往高雄，連半個小時都耽誤不起。我們不能遇到颱風，我們需要天降好運；我們所求不多，只要撐到七月二十三日我們就過關了。

但天從人願最終只是一廂情願，現實是電影才開拍一星期颱風就來了。

蘭嶼這個小島說起來不過是太平洋上一塊小小的礁石，迷你小島被浩瀚的海洋環抱，這一天，島上氣氛是緊張中的強做鎮定，飛機和客船將一批又一批的觀光客輸運出島，而我們拍攝工作則在颱風前哨的陣雨中且戰且走、夾縫求存；農會門市和小型超商、島上唯一一家 7-11 貨架全被掃空，像備戰似的，家家戶戶都忙著屯積糧草。我們也不例外，劇組四十多人每日的三餐飲食原本就是個學問，製片組幾位同仁也在雨勢中四處搶購糧食。

上午八點多，我找了個拍攝空檔到衛生所探視鳳英和受傷的大男孩，握著阿各斯的手，堅強如她還是不停歇地抹著眼淚，不忍她為了愛孫如此擔心，我也忍不住紅了眼眶。

男孩看來倒還好，頭上雖然包著紗布，但其實已經能坐起在病床上滑手機了，我略略鬆了一口氣，或許他的傷勢並沒有我們擔心的嚴重。鳳英阿各斯歉疚的對我說或許可以由她表姐代替演出，以免耽誤了我們的拍攝。原來她已情商表姐幫忙，對方也已首肯，為了鳳英上戲演出，我們花費了許多工夫。更何況，這部電影某個層面來說是因為鳳英才產生的，她的參與對我而言意義深重。但我沒說什麼，在這種狀況下我不願意再讓她承受更多壓力。

車子來接人前去機場了，我也撥派劇組人員相陪，去機場送鳳英他們一程。離別前，在車窗邊握著老人家的手，我們彼此微笑的意義不言而喻。我擔心著她，也擔心自己；而我猜她也是類似的心情吧。

約莫半小時之後，一架小飛機從不遠處揚起飛過我們的頭頂，隱沒在天際遠處的烏雲裡，載走了鳳英祖孫和搶在颱風前逃離的人。

看著小飛機危危顫顫消失在不遠處的天際，太平洋上的天空今天是這般的風雲莫測，置身此刻，我感到徬徨不安，接下來的一切將會如何？這強烈的未知感就像今天變幻難懂的風雲。

我無法像劇組其它人理智冷靜的盤算著替代方案可以是什麼；我無法就事論事考量哪些部分犧牲了也不影響劇情，我只希望保住鳳英的演出，對我來說她就是唯一選項，替代方案或替代人選都是不存在的。

路走到這裡，不管心裡帶著多少徬徨，但一路風景卻也像是颱風前的天空這般遼濶美麗。而既然上路了，無論如何都要把它走完，就算無路可走也要找出路來。我隱隱相信，一切終究還是會有希望的。

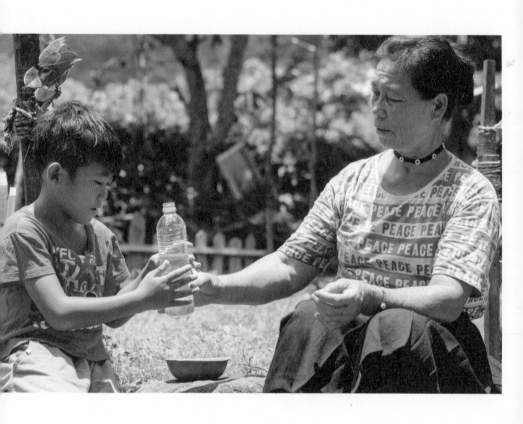

李鳳英女士是電影故事的原型人物

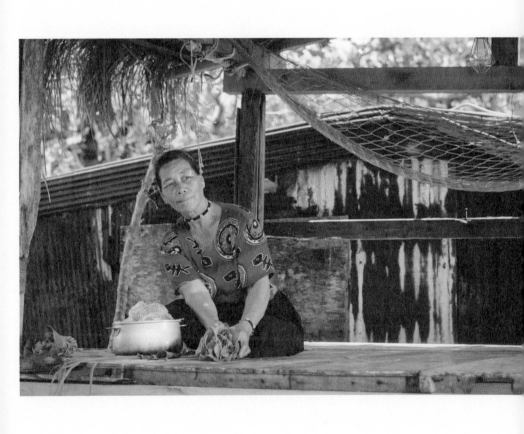

初至小島

二〇一〇年，也就是民國九十九年，我聽朋友說五月要去蘭嶼玩，立刻請求她帶我同行。

十年前我曾因為公益活動來訪小島三天兩夜，但那次只是懷著盡責任的心情，被團體安排著匆匆來去，幾近無感的忙著完成工作事務，對這個小島沒有絲毫半點認識。

但這回，當朋友提到這次行程會去爬山，爬到山頂會看見一片美麗的湖

泊，當地人名之為「天池」。平時不愛爬山的我卻被想像中的神祕湖景給打動了，無論如何都想一窺這藏匿在深山群樹圍抱裡的湖泊。況且蘭嶼舉目皆是無邊無際的大海，我想這島一定是個靜僻且自然原始的地方，我從未有在海島上徹底放空的經驗，正符合我渴望清掃一下剛製作完一檔連續劇的紛擾和是非龐雜的心情。

去蘭嶼的交通似乎比想像中複雜一些，不像其它離島可以從台北直飛。

朋友的安排是前一天先到高雄，夜宿她父母家裡，隔天清晨五點她的父母會開車載我們去屏東後壁湖搭船，船行時間約二‧五至三小時。

此行共有八人，因為各人工作因素，各自從不同的地點出發到達高雄集合。我這一批有四人同行。好友A代大家買好了高鐵車票，約好那晚在台北車站上車，但當天下午同行成員B卻臨時提議我和她兩人在板橋站上車，因為我們兩人的住家都離板橋較近。她說，可以先買月台票，等上了車與其它兩人會合再取票──因為我們的高鐵車票都在A的手上。豈料，B後來比預

初至小島

計時間提早到達板橋站，她發現我們買了票的班車根本不停板橋站，B當機立斷馬上另外買票跳上前一班列車，上車後B才致電A請她代為退掉原本的車票，同時請A打電話通知我。

當我得知時，要趕回台北車站已經是來不及了，意思是──因為B的錯誤資訊和我自己的大意不察，結果我被落下，上不了高鐵！

在板橋車站豎起耳朵聽著高鐵列車呼嘯離去，而這又是當日的末班車，天才如我這時候跑出一個念頭──高鐵怎麼可能有月台票呢？我們到底在想什麼啊？

我跑到台鐵車站詢問夜車資訊，但即使搭上最近一班自強號，也無法在清晨五點前趕到高雄，而大家不可能為我一個人延誤搭船的時間。已經晚上十點多，拖著行李我又匆匆趕到附近的客運站，心裡想著，就算無法跟大家一起搭上明早的船，遲個一兩天我都要設法隻身前往蘭嶼和他們會合。然而幸好，幾番詢問後，我終於找到可以在五點前到達高雄的客運車班了。

這一夜我就在趕車和轉車中渡過。隔日早晨七點一行人終於搭上了前往蘭嶼的船班，攪和了一夜的我疲憊難耐，船隻都還沒啟動，我已經在座位上沉沉睡去。只是，睡著不久，我就被大幅搖晃的客船搖醒，這天外海風浪很大，客船正以海豚跳躍的姿態行駛在海面，時而被推上浪頭高點，時而半個船身隱沒在海面下。雖然緊緊抓住座位扶手，但我們的身體幾乎還是以固定頻率反覆被拋起和摔落。我瞇眼望著船艙窗戶外不可思議的海面弧度變化……海浪好大，而這艘船好小，好幾次船隻幾乎已經沒頂，然後再從浪裡掙扎著爬出來，這麼小的一艘船不會出事嗎？它真的能夠到蘭嶼嗎？

船艙裡傳來此起彼落的嘔吐聲，現在才明白為什麼每排座椅的兩端都有一個大垃圾桶，為什麼椅背背袋裡會有一整包的塑膠袋了。

我也開始嘔吐，一次又一次地吐到癱軟趴在扶手上，連好好坐在椅子上都沒力氣，好想乾脆蜷縮在地上蠕動呻吟；身體不但顫抖發冷，而且好像快被分解一般的痛苦。已經大吐七、八次，胃裡空無一物了，但我仍然無法停

止嘔吐，還有兩個小時的航程究竟該如何熬過？虛弱的喘息中，我認真地覺得自己快要命危了。看向座位不遠處的客船工作人員，這些男子一個比一個還黝黑，他們對海浪的巨烈搖晃泰然自若。我想他們應該也曾度過一個漫長的適應期才習慣這樣的海洋人生吧？我一度非常渴望上前抓住他們的衣角，哀求誰來幫我打119，呼叫海鷗直升機把我從這瘋狂的海浪裡救走……但我想這應該不是個好主意，畢竟暈船嘔吐的並不只有我一個，我倖存的一根理性絲線告訴自己：聽天由命吧，別發痴了！

鄰座的同行友人把緊閉的眼睛睜開一條縫，她費力地伸過手來，握住我的手問我還好嗎？她的聲線一樣虛弱不堪，想必暈船於她也不輕鬆。我調動意志力勉強擠出「還好」二字，狀況如此，真是誰也顧不上誰了，只能各憑本能撐下去吧。

事後，同行朋友Ａ說，在船晃得最兇時她還曾起身去洗手間，只見廁所進門處的地面上橫著一個打扮時髦的年輕型男──廁所地面是一片濕黏，但

這個大男孩卻倒在這裡，似乎吐到爬不起來。

老實說，我一方面驚歎朋友A居然有力氣起身走到廁所，一方面也理解到，原來還有人狀況比我更慘，這似乎稍稍安慰到我的心，至少我沒有倒臥在廁所濕黏骯髒的地板上。

船程的最後三十分鐘，晃動頻率稍微和緩，我也才逐漸適應些，身體的感覺穩定許多，也恢復了呼吸的頻率。忽然間，大家嚷嚷著蘭嶼出現了，我也抬頭往窗外望去，遠方的島嶼彷如汪洋中一隻巨型的鯨魚，油綠起伏的山勢線條異常優美。我感覺眼角好像掛著一滴淚，是被眼前碧藍的海洋和翠綠的島嶼所感動？還是因為已被路程艱辛折騰得精疲力盡？

總之，我終於不用枉死在海上，可以活著到蘭嶼了。

穿越時空的一本書

時間仍是二○一○年五月份，我第一次以觀光客的身分來到蘭嶼。

這天下午，我抱著一本封皮都已退色的舊書隻身躺在海邊涼台上，等待游進海裡浮潛的三個朋友。這書是同行友人 Pace 跟父親借的，這次出遊又經常被我霸占，書名叫做《蘭嶼之歌》，是丁松青神父初至蘭嶼服務時用英文書寫的隨筆散文，後來交由三毛翻譯成中文，並為之撰寫書序。待在小島上的日子，除了四處玩覽和跟人聊天，最讓我喜歡的就是看這本書。書中描寫

的盡是七〇年代蘭嶼的人事物，一則一則的生活日記讓當年蘭嶼的面容如此生動清晰。

或許是命中註定我要用這種方式走進蘭嶼，就像第一天住進朗島村的民宿，所有同行朋友的關注焦點都是風景景點以及每日的行程，但我卻被民宿裡的書籍吸引，隨手拿一本達悟族的文化主題書，就可以讓我沉浸其中津津有味。怪的是，過去並非完全沒有機會接觸和蘭嶼相關的事物或傳統文化，但都只覺得是身外之事，沒有太多關心。這回卻毫無理由地，開始對書上寫的那些飛魚文化、魚團組織或神話歷史莫名感覺到興趣。而除了這一類的文化教科書，《蘭嶼之歌》的生活式散文則紀錄了那個年代島上族人們的呼吸脈動，看似微不足道的日常瑣事，這一切也都能讓我又哭又笑、懷想入神。

小島上這種海邊的木頭涼台真的很適合躺著睡午覺，既遮蔽了烈日，又可以享受海風吹拂，涼台外是無盡的碧海藍天，真是比什麼六星級飯店都好。

來到蘭嶼已經五六天了，該去的景點也都玩過了，在這個小島上時間似乎過

得特別緩慢，後來我們已經不太像觀光客了，反倒像是在這裡過日子，看見小販賣菜便想買來煮些什麼吃。

悠閒之餘，我們甚至還跑去島上某個協會機構請求借閱他們出品的一部紀錄片。這個協會之前曾經來臺灣辦過活動，我參與過也和其中人員有過一面之緣，知道他們拍了一部紀錄片，但一直沒機會看到。這回前來便厚著臉皮登門拜訪，希望有機會看片，尤其我們現在對島上的一切人事物都興緻勃勃。但是，大概第一次有觀光客做這種事情，初登門時還真把他們嚇了一跳。他們跟我們約定隔日看片，片子的內容述說的是協會如何推動老人居家照護，但因為挑戰到達悟的某些傳統文化，他們一方面承受了許多壓力，一方面他們的努力也讓許多人的想法漸漸改變，在衝突中慢慢鬆動了固著的思維。片子使我們感動落淚，因為這部片我們在遊玩之餘有機會又看見蘭嶼另一個真實的面向。

我應該已經睡過一覺了，又翻身趴著繼續看《蘭嶼之歌》。一陣喇叭聲

打斷了我的白日夢，涼台下有部破舊汽車，車窗裡探出個人頭正在喊我。我往涼台下探頭一看，原來是朗島村的碧風哥。這次出遊的主辦人 Pace 之所以會安排我們住在朗島，也是因為她的父親每回帶家人來蘭嶼都住這個村子，她父親甚至和碧風哥有一段很特殊的過往。

那是每天入夜後的小型烤肉聊天會上，碧風哥說給我們聽的故事。一回 Pace 的父親帶全家人來蘭嶼玩，朗島村的碧風一見到他們，就憶起了二十多年前在臺灣當兵的一次因緣際會。場景發生在小小的雜貨舖裡，當時正在服役的碧風身上現金不足，Pace 的父親剛好也來店裡買東西，二話不說就為他解了危。這件事就這樣記在碧風的心裡，一面之緣的陌生人二十多年後在蘭嶼相遇，碧風居然還能一眼認出。當碧風道出這段往事時，Pace 的父親花了好大力氣才勉強兜攏了回憶，畢竟當兵的地點、年代、小雜貨舖這些元素，對兩人來說都是一一能對得上的事證，可信碧風所記之事八九不離十，而兩個男人二十年後在蘭嶼正式相識，從此結為摯友。

受到這份因緣的澤被，碧風哥也成為我在蘭嶼認識的第一位在地朋友，他對我們一行人照顧有加，幾乎每天都生出新鮮海味燒烤招待。我是個吃素的人，但還是很享受這樣的聚會，理由是喜歡聽碧風哥講故事，他從少年時代到臺灣打工的奇遇說起，一個認真老實的年輕人豈料居然被老闆看上、打算招贅為婿，不知如何拒絕一番好意的他只好連夜逃走，徬徨流浪在台北車站不知何去何從。

幾年後因為知名導演來蘭嶼拍廣告，碧風哥受託帶隊找景，之後就因那位導演的推薦，以高分考進了中影公司，投入影視工作團隊，在臺灣拍了好多年的電影和電視。之後和妻子相遇並隔海苦戀，在那個手機還不普及的年代，每天傍晚都要騎摩托車去蘭嶼唯一有訊號的村落打電話到臺灣，和心中思慕的人互訴情衷，就連颱風天都還是冒著被風吹進海裡和落石擊中的危險騎車去打電話……。終於，兩人總算克服了各種反對的壓力，結婚並回到小島終身定居。

劇組工作人員和蘭嶼孩子

後來我才知道，碧風哥還是幾年前一部以蘭嶼為主題的愛情電影原著編劇，那是他自身刻骨銘心的愛情故事，只不過後來因為種種考量因素，最後成案拍攝的故事情節早就和原始劇本的內容南轅北轍了，只留下「碧風」二字做為劇中男主角的名字，以及蘭嶼島上手機收訊不良的「梗」。

不知道是碧風哥的人生故事太不可思議，還是這個人太會說故事，我來到蘭嶼的第一站，碧風哥確實為我揭開了一片關於「人」的風景。而在這個燠熱的午後，當我躺在海邊涼台上讀著《蘭嶼之歌》，碧風哥停下車，爬上涼台和我聊天，我第一念頭就是想知道書中提及的那些人事物而今究竟如何了？豈料碧風哥竟又道出自己童年和丁松青神父一起在屋頂睡午覺的回憶，甚至還有三毛在蘭嶼時，吃便當把雞腿留給他的往事。最後講到三毛之死，我們不禁都紅了眼睛。

碧風哥翻開書中某一頁，指著黑白照片裡幾個小男孩，告訴我其中一位就是他本人⋯⋯「還好拍照的時候我有穿衣服呐，不然現在就要害羞死了！」

他身旁另兩個男孩還真是渾然天成光著身子的，但當時的他們不過就是三、

四歲的小孩子啊！

那晚，我們四個女生和碧風哥、碧風嫂相約，去他們家裡一起煮晚餐。

沒想到買了食材才剛踏進他們的家門，碧風哥就匆匆忙忙的趕進又趕出，原來五月正值達悟族飛魚季，朋友約他天黑後出海捕魚。飛魚季對達悟族的嚴肅性我們當時還沒有太多體會，只覺得他就這樣把客人留給老婆、自顧自趕出門去，也真是太可愛又太令人傻眼。

碧風哥出門後，我們繼續以自在無比的姿態留在他的家裡，和他的妻兒吃飯玩耍。初次見面的碧風嫂也一樣出乎意料的熱情好客，聽她說兩人相識結婚的故事又是另一番心情，尤其是臺灣女孩嫁到蘭嶼的種種掙扎和適應過程；對一個妻子和母親來說，努力持家是重要的任務，因此，她嫁進蘭嶼後花了很多心力去學習傳統達悟的手工飾品製作，並且開了小舖賣手工藝品來養家；但碧風哥卻總說大海就是自家的冰箱，肚子餓下海去拿就行了，為什

麼要花那麼多力氣賺錢？但老婆卻又反問——抽菸不必花錢嗎？家裡的衛生紙不必去店裡買嗎？……碧風嫂雖然談笑風生，但感覺得出來兩人的價值觀南轅北轍，必然磨合許久。

我可以想像遠嫁小島對於家庭經濟的焦慮感，也能夠理解碧風哥執守達悟式傳統生活、不喜花費太多心力為錢奔忙的習慣；然而不管怎麼樣，這對夫妻結婚後都願意長居蘭嶼，可見他們有一份基本共識，都喜歡小島生活的感覺。尤其，他們的每個孩子遵循達悟族的傳統命名方式，完全不取漢名，這在現代的蘭嶼其實並不多見；他們對於達悟那份深厚的認同情感亦不言而喻。每次看著碧風嫂在小小的舖子裡編織或串珠，曬得黝黑的小孩就在後方海灣戲耍，或是在陽光下光著腳丫跑跳，這樣真實且貼近自然的生活，就讓我由衷羨慕與感動，更加佩服這位女性的勇敢和堅強。

那晚，碧風嫂為我們準備的水木耳炒蛋，在蘭嶼有個特別的名字叫「情人的眼淚」，挾一口眼淚配他們真實的生命故事，真是萬般滋味，咀嚼不盡。

主流文明與扁平思維

　　起初，聽到達悟族的朋友居然有個漢人姓氏，都會讓我有股特殊的尷尬感；畢竟是完全不同的民族和文化，這漢化姓氏的套用彷彿等同政治霸權的凌越，簡直就像征服的宣告。雖然之前在臺灣認識的原住民朋友也都是以漢名稱呼，按理說我應該早已習慣，卻不知為什麼在蘭嶼每當用漢名稱呼他人，內心總會莫名升起一種不敬的自責。

　　對照到另外一件小事，是初訪蘭嶼的第一天早晨，民宿主人施大哥帶著

我們一行人在朗島村進行部落導覽，介紹達悟族的傳統地下屋建築，並且來到朗島海邊的灘頭介紹拼板舟構造，以及飛魚季的意義和種種禁忌。介紹告一段落，同行有位朋友突然好奇地關心起施大哥平時在哪裡上班？做什麼樣的工作？

其實同樣的疑惑我心裡也有，但友人一發問，我卻又微妙的意識到在蘭嶼這應該是個不合邏輯的問題……果然，施大哥露出一付不知怎麼解釋的表情，他說蘭嶼很少有人會去「上班」，大部分的人都是跟著歲時轉動的節奏生活作息，例如我們到訪時正是飛魚季，每年這個重要的時節裡，大家可就已經有很多忙不完的工作了。

施大哥解釋得辛苦，我們雖然似懂非懂，但也努力理解著。後來我想，小小的島上本來就沒有工商業，除了少數的公部門和學校機構，哪有什麼地方可以「上班」？過去，蘭嶼人要賺取生活費必須離鄉背井跨海去到臺灣，可想而知必然都是做體力活。近年觀光業興起，蘭嶼人的謀生方式開始向觀

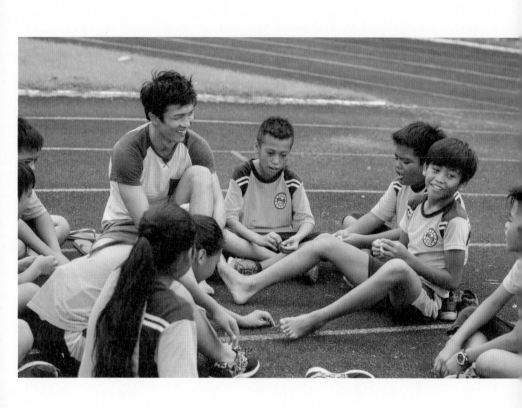

黃尚禾是近兩年臺灣頗受矚目的實力演員，
在電影中，他飾演一位從「天龍國」來到蘭嶼的國小老師。

光產業移轉，民宿、餐飲、文化嚮導、傳統手工藝品、潛水教練等等，這讓不少中生代甚至年輕的族人可以回鄉生活。

不過，觀光季一年也只有五到六個月，秋冬到春天的氣候總是不利於航運交通，強烈的東北季風也往往使海洋變得易怒不友善。深秋到春末，島嶼因為天氣因素總是顯得一片荒寂。於是，每年入秋之後，有些人會去大島臺灣打工，留在小島的人或是休養生息，或是利用時間進行修繕建造房屋一類的工事，而這也是用來入山筏木、製造拼板舟的時節。渡過了嚴冬，就等待東北季風逐漸止息，準備迎接飛魚洄游和大量觀光客的來臨。

說到底，我們會問蘭嶼朋友「你在哪裡上班」這種問題，顯露的是種單一且扁平化的思維習慣，身在所謂主流社會的我們，被資本主義馴化，對於生活的想像其實貧乏得可憐，還以為「上班」乃是唯一的選項與模式。

就在這件小事之後不久，我又聽到一個讓我訝異的真實事件，那是一位臺灣朋友跟我說的，蘭嶼小朋友不肯穿丁字褲的故事。

同在影視業的好友是個常在原住民圈走跳的人物，她入行以來都是以拍攝原住民題材的節目為主。因為聽說我去了一趟蘭嶼剛回來，她便聊起她有個當國小老師的朋友，幾年前剛請調到蘭嶼的椰油國小任教。

據說，這位顏姓男老師大學畢業後就一直在原住民部落學校裡，起初是代課老師的身分，後來考取了正式教職。二○○六年以前，他任教於花蓮，後來自動請調到蘭嶼。由於顏老師在花蓮時就曾帶隊指導原住民的傳統歌舞劇，而且常在全國性比賽中得獎，到了蘭嶼以後也就順理成章的在椰油國小成立了舞蹈隊，邀請部落人士教小朋友達悟傳統歌舞，並且立下志向，要帶蘭嶼的孩子們跨海參加比賽。

對於當年的蘭嶼小孩來說，去臺灣可是件大事，其意義等同於出國，那時候的蘭嶼小孩並不是個個都有機會去臺灣的，所以一旦聽到可以去臺灣玩，還能夠站上舞台表演，孩子們都受到極大的鼓舞。

歌舞的練習就這樣進行了好幾個月，到了比賽之前，顏老師和校方準備

了達悟族的傳統服飾讓孩子們試裝，沒想到這時候小男孩們全都花容失色，抵死也不肯穿上丁字褲。

我想起國小時代，學校老師在講到蘭嶼雅美族時，都曾經提過他們不穿衣服，只穿丁字褲。老師從來沒有對我們解釋過這是因為文化的不同，也從不曾教育我們要尊重這樣的差異，於是，我們發出一陣不可思議的驚呼，紛紛問著為什麼，得到的答案竟是因為這個雅美族很落後、很不文明。

現在才弄懂，「落後、不文明」根本連解釋都不算，只能說是一種充滿歧視的批評，而這個民族承受了多久這樣嚴重歧視的眼光？活在輕蔑之中無法抗辯，面對來勢洶洶的資本主義現代文明，蘭嶼連基本的發言權都沒有。

而人總是很快就學會用外人的眼光來批判自己，這恐怕就是蘭嶼小孩拒絕穿丁字褲的原因。在他們的想像中，穿丁字褲站上舞台必將成為別人嘲笑的對象──光是想，就足以讓他們感到害怕。

時代運轉過程中產生的傷害是否乃必要之惡？如今去追究這課題，恐怕

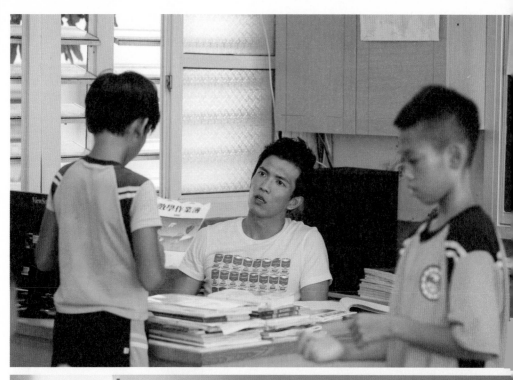

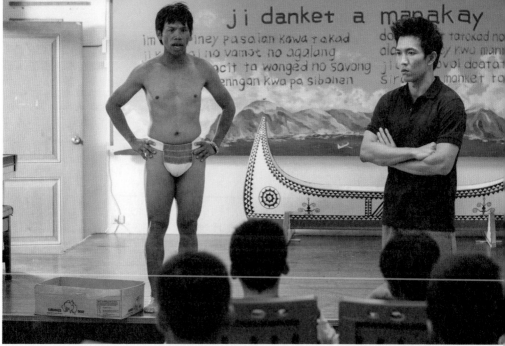

也來不及平復什麼了。只是，每當我在小島上遇見老人家，就會想起這則關於小孩的故事；蘭嶼的老人都有著如同海溝一樣深邃的眼神，這些老人家有些連中文都不會講，但靈魂卻似被烈日海風刻鏤般堅毅。

我想，如果老人家知道達悟子孫居然不認自己的文化、不穿達悟自己的丁字褲，那麼無論多麼堅強，恐怕也會暗自心碎吧？想到這裡，連我也為這民族的命運感到傷悲。

移工與回歸，拿飯和找菜

據說，在臺灣工作的蘭嶼人，如果太久沒有看到大海就會生病，因此他們有時候會在休假時坐客運車大老遠跑去看海，就好像害了相思病的人渴望見到情人一般。

在蘭嶼，部落與家屋都是朝著海的方向，每日睜眼就是無盡的大海，孩子們打從會走路就天天泡在海水裡玩耍。同時，每個部落也都必定擁有屬於自己的灘頭——亦即專供部落船隻出入的小型港灣；部落灘頭是每年舉行

71

「召魚祭」的地方，在飛魚季期間灘頭總是停滿了一艘艘美麗的拼板舟。對

蘭嶼人來說，灘頭是很神聖的地方，有許多規矩也有許多禁忌，在這裡可不

能輕浮的隨興嬉鬧，必須抱著敬重的心情，舉止也要合乎儀節規範。

但是自從和外面的世界開始接觸，就揭開了蘭嶼達悟族人跨海到臺灣打

工掙錢的移工史。

過去幾百年來，達悟族人在小島上過的完全是漁獵農耕的生活，仰賴大

自然的脈動生存，然而現代化文明卻啟動了貨幣的流通使用，法定的「國民

教育」──亦即漢化教育，也取代了延續了數百年的民族傳統養成教育。自

此而後，達悟族人一生之中每個階段都再也離不開錢。

傳統裡達悟族的女性負責芋頭地瓜田地的種植，男性則負責下海；他們

說芋頭地瓜叫做 Kanen，也就是「飯」，並將魚或其它配菜叫做 yakan，也

就是「菜」，所謂的「拿飯找菜」，就是由女性負責在田裡取得芋藷主食，

而男人負責下海。所以只要有海有山有田，族人就得以生存繁衍。

但現代化的文明生活已不再如此單純，衣服飲食、日用必需品、孩子的教育乃至往來臺灣的機票船票……生活中的一切基本需求都必須靠金錢換取。於是，從上一代不知金錢為何物，迅速地演變成現在每個人都在拼了命設法賺錢。

雖然不能否認現代化文明的確帶來了更好的衛生環境和醫療，教育和文字也確實開啟了和世界交流對話的全新視野。但浪潮迎面撲來的衝擊，也無情地打亂了人們原來的生活和思維方式，向來純樸的心靈面對全新的世界局面，自然顯得渺小而且無力。

當本島經濟大幅成長，偏遠的原鄉更顯得謀生困難，就像臺灣其它各族原住民一樣，蘭嶼人也開始陸續離開部落往都市尋找生路。只是，因為文化差異太大缺乏競爭優勢，原住民在大都市多半只能從事低技術的勞力工作，工作也極不穩定，但是在那個時代裡，他們很難有其他選項。為了生活、為了家人、為了下一代的孩子，他們只能在異鄉揮汗出賣體力，以爭取基本生

存的可能性。「拿飯找菜」已不再只是上山下海這麼單純，而是必須渡海到外地才能換得衣食溫飽。

近五十年來一代又一代的蘭嶼人都參與了這部跨海移工史，我猜想，鳳英的兒子應該也是基於這樣的心情留在臺灣吧——不放過任何一點扭轉命運的機會，即使它是一個遙不可及的虛無幻夢；即使對很多人來說，這個夢越抱越痛，而越痛也越難放手。

「他都在臺灣工作，很少回來，就算回來也是很快又走了，這個孩子他也很少關心，在臺灣有沒有賺錢我也不知道，錢也很少拿回來。」雖然眼神仍有一絲悲怨，但鳳英還是以平淡的口吻敘說著。

「我要買奶粉啊，還要買尿布，但是我沒有錢……我只好一直跟上帝說，我就一直禱告、一直禱告……我說主啊，請祢給我一條路走，讓我可以養大這個小孩。」

「我就去撿籐心啊，拿到農會的門口去賣，還有月亮很亮的時候，晚上

去海邊找螃蟹⋯⋯有一次遇到臺灣來的人，他們要買種子，我就看他們名片上面的電話，打到臺灣去給他們，問他們可以賣多少錢？然後我到山裡面去找，如果找到種子，我就寄去臺灣賣給他們⋯⋯。」

「這個小孩，他的爸爸媽媽不在身邊，我知道他很難過，很羨慕別人有爸爸媽媽。有時候我去山上，回來看到他一個人在家裡，感覺像一個孤兒，我的心裡覺得很不捨得。」

「有時候他會跟阿嬤生氣，不聽我的話，還說他不要吃芋頭地瓜。我就跟他說我是你的長輩，我這麼辛苦養你，你怎麼可以這樣子對我？但是我也不怪他，我知道他的心很可憐。」

繼二○一○年五月之後我又第二次進入蘭嶼，時值冬季。自從五月份我來蘭嶼當了觀光客之後，在臺灣又聽聞了蘭嶼椰油國小舞蹈隊以及顏子矞老師的故事，這故事讓我產生了一份特殊的感觸，十二月的冬天，我和朋友兩

蘭嶼特有種番龍眼 achiayi 屬於家族果樹，每年夏天採摘龍眼對族人來說是件重要的事。

人排開了其它工作，決定一起飛進蘭嶼採訪這個故事。

這一趟我們除了訪談子喬老師、觀看舞蹈隊練習，同時也訪問了學生家長。鳳英的孫兒是顏子喬老師到蘭嶼任教第一年的學生，因為是隔代教養，這孩子當時非常受到老師的關注，鳳英也就對老師特別感念。這孩子童年時身邊沒有父母陪伴，經常盼著爸爸回來蘭嶼看他而不得，加上家裡經濟拮据、物質和食物都難以滿足他的渴望，因此，他在成長過程中常有一種匱乏和委屈不平的心情。一個孩童不知如何溝通這些複雜交織的情緒，就把不如意投射在唯一疼愛和陪伴他的祖母身上，動輒對祖母胡鬧發洩脾氣。而鳳英總是因為不捨孫兒寂寞無依的心情，給予他無限的慈愛和包容。

鳳英和孫子的故事，表面上是離島或偏鄉常見的典型隔代教養，但底層則是達悟族和現代化文明相遇後，所產生的種種碰撞衝突、激盪出的命運變數；直到近年原住民運動興起、民族意識抬頭，許多離鄉背景的飄泊靈魂才逐漸回歸，慢慢找回對生命根源的認同、重新建構屬於自己民族的榮光。

那次造訪蘭嶼是在十二月下旬，一年將盡的時分，等待我們的是民國一百年的即將到來。進島後我才知道，近幾天將有大量觀光客湧入，在蘭嶼東清灣迎接民國一百年的第一道曙光。我們也將留到除夕跨年之後，但不是因為跨年的雀躍興奮，而是因為椰油國小的舞蹈隊將在跨年晚會上登台表演，這也是我第一次將要親眼目睹小朋友的演出。

所謂的跨年晚會其實並沒有想像中盛大，小小舞台搭建在東清國小的操場上，許多表演都是族人自組隊伍登台。晚會規模雖小，也沒有知名藝人或天團撐場，但反而有種特殊的親密感和自家人團聚的樂趣。

隨著夜色越來越深，海邊風勢也越發強勁，演奏小提琴的氣質美女藝人被海風吹颳得幾乎快站不穩，而台下觀眾的我們雖然層層密實包裹，不但穿了羽絨大衣、加上毛帽手套，但還是冷得直打哆嗦。接近十二點的倒數之前，椰油國小的小朋友們準備登台，但見他們在舞台後方的教室準備，女孩們身著達悟傳統紅白黑配色的典雅衣裙，男孩們則單穿一件丁字褲登場。舞台上，

孩子們表演達悟族傳統的舞蹈和族語歌謠，那質樸的美感正好搭配這質樸可愛的跨年慶祝晚會。他們不懼寒風全然投入的模樣，是那麼的可愛而且認真嚴肅！台下的氣氛快速沸騰了起來，觀眾們無一不為之感動，整個演出過程中觀眾幾乎全程忘情的鼓掌，激動得不曾歇停。

我拿著 DV 攝影機試圖捕捉這一刻所發生的一切，但我不知道自己為什麼已經淚流滿面。想起朋友轉述當年孩子不敢穿丁字褲的故事，如今孩子們卻讓這海邊深夜簡陋的舞台顯露光芒⋯⋯我的眼淚流個不停，就在那一晚，我已經沒辦法說服自己不拍這個故事。

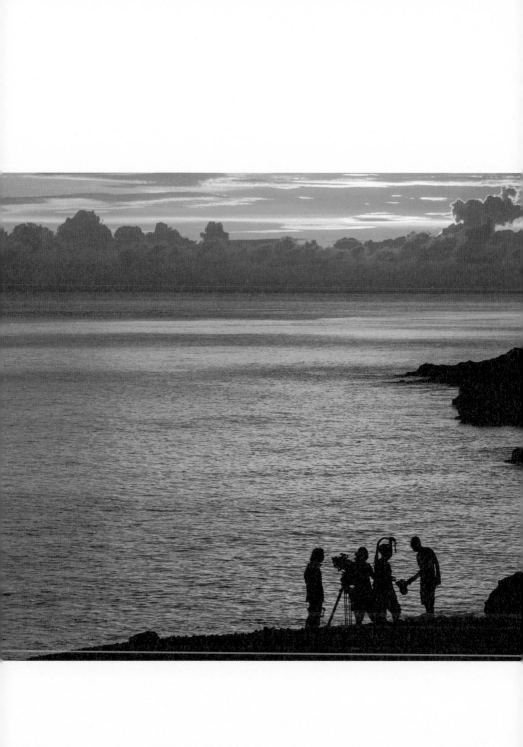

預言般的夢境

二〇一一年，有一天我做了一個夢。

夢裡我在靠近平溪瑞芳附近的某個地方，然後正要回到台北市區。我去搭火車，搭的是復古的平快車，火車行駛時連車門都經常不關的那種。上了火車之後，我就倚著車門邊的扶桿看著車外一路的風景。

火車開過稻田的中央，那是綠油油一望無際的稻田，而火車居然就從一片綠色的稻田中央橫越過去，火車的速度讓稻浪全在風裡彎了腰。我緊抓著

車門邊的扶桿，上半身探出車門外，滿眼的驚奇和一頭被風吹散的亂髮，有點像進入了宮崎駿的動畫電影。

我心想著臺灣北部山區怎麼有此景色？簡直像被隱匿的桃花源般無人知曉。才想著，火車不知何時又來到了海邊，我看見不遠處鐵軌從陸面延申進入海裡，鐵軌竟然隱沒於海水之中！難道這列火車將要開進海裡嗎？實在太不可思議了，臺灣的鐵路居然有這樣的路段？這段路從來沒有人知道，難道我們真的能夠跟著火車下海嗎？

長長的列車果然呼嘯進海了，但列車其實並沒有沉進海底，海平面大約就在車門的地板邊緣，也就是我的腳邊，只有車輪吃著水快速往前行駛。我這才恍然大悟，原來海平面下方架著一條看不見的鐵軌？我開始感到放心，海水只是偶爾溢至我的腳邊，微微濺上我的腳，但整列火車和乘客都是非常安全的。我輕鬆的把頭探出車門之外，遍覽這美麗的海洋，她的湛藍和壯闊真是令人屏息；這一刻，似乎連我的全身血管也都被這片海染成藍色了。

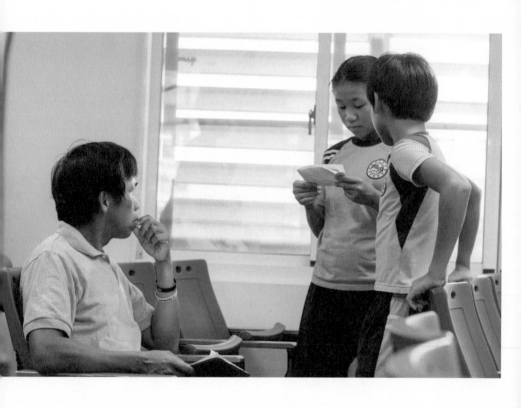

紅頭村的魯邁是電影的文化顧問，一路支持我們完成。

這個夢，隔天起床後還是念念不忘，夢裡的一切都像真實發生過一般，記憶如此鮮明。

有天我把夢境說給一個朋友聽。這位朋友原本就知道我近來有個拍攝蘭嶼兒童電影的想法，立刻把兩件事情聯想在一起，他有個直覺，認為這夢境直指我想要拍攝電影的願望，是個富有預言性質的夢。

聽他一說，我忽然間寒毛豎起，心臟彷彿停止跳動好幾秒——只有大海知道——原來海平面之下看不到的地方會有一條路，我雖然不知道路長什麼樣子，但即使害怕，我仍然可以義無反顧的大膽入海，因為海面下會有無形的軌道引領我往前走。我想起夢中的列車劃破海水行駛於湛藍海面上的驚奇與美妙，幾乎能感覺自己正因為激動而微微顫抖。

那一年，在蘭嶼的一系列採訪結束之後，我把故事寫成了劇本，因為對於電影製作實在還處於一種毫無頭緒的狀態裡，寫劇本等於只是先在紙上談兵，有種走一步算一步的味道。

之所以說毫無頭緒，原因之一是我確實從來沒有接觸過電影製作，雖然過去幾年很長的時間我都在製作電視劇，但是電影製片的預算和成本結構、商業模式、發行播映的管道等等，我則是完全徹底的陌生。另外一個原因是，過往製作電視劇都是由職業演員擔綱演出，而不論電視劇或是電影，定角色找演員都有既定的工作邏輯，但是這部屬於蘭嶼的電影，我卻希望是由達悟族人自己來演。

既然不採用職業演員，而必須從素人中尋找演出的人選，前製工作的邏輯可就完全沒有一定的模式可依循了——當時雖然臺灣電影《賽德克‧巴萊》已完成面世，該片也是大規模採用素人原住民演員演出，不過，該片的工作範圍畢竟是在臺灣本島，而賽德克——乃至於泛泰雅的族人則是散佈居住在臺灣各地，因此他們徵募和培訓演員的方式也不適用於蘭嶼。

蘭嶼將會是什麼樣的情形呢？除了前次去當觀光客，後來兩次入島採訪，此外，我對蘭嶼的認識其實非常粗淺，也非常片面。而我寫成的劇本需

要不少小朋友參與演出，其中的小男主角戲分尤其吃重，他的表演分量就算代換成職業兒童演員來擔綱，都不是什麼簡單的任務。何況達悟族實際人口數大約幾千人，在島上居住的人數則只有兩三千，孩童數量更少，島上四所國小中，每間國小每個年級都只有十位左右的孩童。在這樣的人數中想要挑選出有意願又有演戲天分的孩子來擔任電影主角，機率實在不高。看來，我們不只需要很長遠的奮鬥，而且需要極佳的運氣。

同樣就在這段時間，很多朋友聽到我要在蘭嶼拍電影的想法，竟然一個個都對我提出警告。大部分影視圈的同行說法都是「蘭嶼人的民族性比較排外……」，所以到蘭嶼拍攝很容易遇到不友善的對待，於是我也就聽說了一些實際發生的負面案例。

不僅業界的朋友不看好，就連我認識的蘭嶼朋友也都有些憂心，他們認為電影拍攝跟蘭嶼當地的生活模式、文化思維等等確實都有的扞格衝突；我想要達成電影拍攝計劃恐怕相當困難，而且可能在島上不受歡迎。

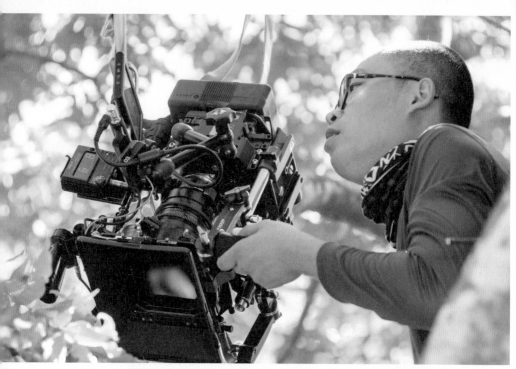

本片攝影師廖敬堯

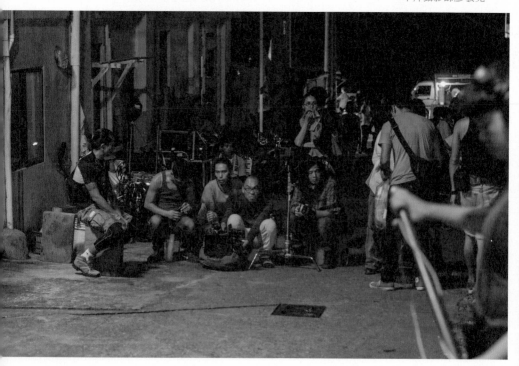

這些警告雖然也會讓我感到憂愁，但我反而更想深入的瞭解個中原因；

畢竟，別人在蘭嶼拍片不愉快，不代表我們就一定會有問題，每個人處理事情的方法不一樣，我不可能自己先打退堂鼓。

「某部電影來蘭嶼拍攝時封路，把車子都擋住了不給過，很多民宿業者載客人要去趕船或搭飛機，所以大家就很生氣的按喇叭抗議，讓他們無法收音。」

「沒經過同意自己就跑到我家建造中的房子取景，很不尊重別人，一生氣就把他們趕出去了。」

「你們來拍電影，自己賺了錢，但是有給蘭嶼帶來什麼好處？」

漸漸的，我歸納出了一些可能的狀況。

過去有些拍片團隊，可能沒考量到蘭嶼當地的生活習性與文化，工作過程中打擾了別人卻不自覺，給當地人一種缺乏禮貌或基本尊重的感受。

另外就是抱著一種理所當然的心態前來攝取蘭嶼得天獨厚的美景，或以

獵奇心態拍攝一些達悟特色文化的風貌，拍完後像一陣風走了，只留下污染環境的垃圾，讓當地人感覺受到消費。

假如拍出來的內容還對達悟文化有所扭曲，甚至呈現偏差的刻板印象，傷害就更大。這些經驗都讓蘭嶼人對於拍片團隊有負面觀感，防備心理也就漸漸越來越重了。

我也聽到有人說在蘭嶼拍片會被漫天喊價，但我卻打從心底不相信。我不相信，並不是說那位朋友假造了一個故事來唬嚨我，而是說，我判斷應該是溝通上有誤解，或是少數的極端個案；對我來說，這項資訊不具有任何代表性或實質意義。我認識的在地朋友雖然不是太多，但在我膚淺的認識裡，蘭嶼不是這樣的。我認識的人都很真誠講理，也都正直和善容易溝通，我反倒就像大部分的原住民朋友本身，不願這份真誠和善被視為易於利用和便宜行事的前提。

於是，我越來越覺得沒有什麼可害怕的，我隱隱相信那些障礙與困難，

應該都可以靠著謙卑和良好的溝通來穿透。雖說拍片工作幾乎一定是會打擾到別人，但至少要有足夠的誠意，並且盡力把干擾降到最低；或許，對方也就比較願意同理我們的難處。

走到這裡，雖然還有一點懵懵懂懂，偶爾也會覺得憂心忡忡，但我卻有一種說不上來的信心，我決定繼續秉持著走一步算一步的方法，沒路找路的走下去。

二〇一二年，也就是民國一〇一年，《只有大海知道》的劇本獲得文化部的優良電影劇本競賽優勝獎，紙上談兵的階段任務算是暫時完成了，但接下來呢？已經不能再用紙上談兵來逃避責任，我不得不趕快開始面對如何籌備拍攝的課題。獲獎的快樂真的只夠維持兩三天，然後新的憂慮和壓力就排山倒海地來臨了。

自己的故事自己演

TAKE_7

很多影視圈的朋友曾建議我，可以採用職業演員來扮演電影中的達悟族人。當然這的確是過去一些國片電影常用的方法，會找線上的原住民歌手或藝人來「跨族」演出——反正都是原住民，在外人的眼光來看好像都是一樣的。然而事實上，許多原住民朋友對此感受不佳，認為這是不尊重他們的做法，而我自己也有類似的疑慮。

就像之前說過的，《大海》的故事表面上是祖孫隔代教養的故事，實際

上卻是建立在五十年來達悟族人的跨海移工史加上族群文化逐漸流失的大背景之上，至於椰油國小舞蹈隊的真實事蹟，在這大背景之下，我將它定位為一場文化尋根的旅程，同時也是孩子們探索自我定位的象徵。

因此，自己民族的生命故事由自己來演，是我認為這部電影應該把持的一條底線，少了這個，意義也就不存在了。

在我的想像裡，《大海》必須盡量貼近當代蘭嶼的真實生活，不刻意包裝，更不需刻意美化；真實呈現蘭嶼的樸實，在我來說就是最美的。我不會把蘭嶼偽裝成愛琴海上浪漫夢幻的小島，更不打算在鏡頭裡避掉部落裡老舊的房舍，當然也不會只呈現年輕美麗的容顏。我記得民國一百年元旦的清晨，在蘭嶼東清灣人群等待元旦第一道曙光的海灘上，有一場傳統的女性頭髮舞表演，跳舞的婦女從五、六十歲的長輩到中年婦人乃至二十出頭的年輕女孩都有，但最吸引我目光的並不是其中少數的青春容貌，反倒是經歷了歲月雕琢的容顏，即使沒有苗條的身材、即使臉上佈滿了皺紋，但那份美是無法形

容的，那種味道不是年輕人能夠呈現的，而這正是我心中想要的「美」。

二〇一二年，在我寫完第一稿劇本並且獲獎之後，我日夜思索下一步到底該怎麼走？即使只是極小的一步，只要能夠稍微往前推進，哪怕只有一丁點，都好。

某天睡前刷牙的時候，突然靈機一動，我想到可以利用暑假期間在蘭嶼辦一個戲劇夏令營，讓國小學童來夏令營體驗戲劇表演，我們可以安排表演老師幫他們上課，一邊觀察尋覓有演戲才華的小孩，而且，這還是我們認識島上孩子的良機。

曾經有人提議直接辦試鏡活動，讓人自由報名，試鏡時可以設計一些題目讓他們演出，看看他們上鏡頭的模樣並衡量其潛力。

我看過其它電影在某原住民部落辦試鏡活動的影片，影片中，每個人都使出渾身解數，自我介紹之外或搞笑或表演才藝，對於電影製作方來說這的確是個不錯的方法；一方面可以直接判斷試鏡者在鏡頭裡的模樣和神態，另

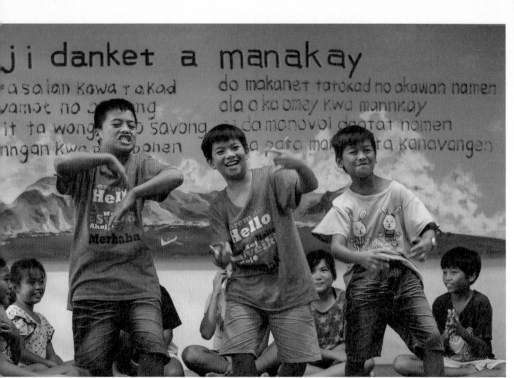

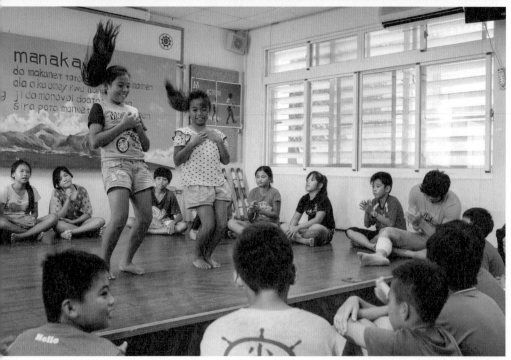

一方面也便於衡量每位試鏡者不同的特質和潛能，因此我確實鄭重考慮過採用相同的方式。

但最後我終究沒有採用這個方法，原因是我直覺上認為它不太適合移植到蘭嶼；看著朋友的試鏡片裡那些活潑搞笑、大方爭取出風頭的原住民小孩，我實在很難想像蘭嶼的小孩也會這樣，達悟的民族性比較嚴肅，也偏向內斂含蓄，所以我猜大部分的蘭嶼小孩在鏡頭前面會害羞到不知所措；而試鏡的時候假如害羞緊張，其實就很難看出真正潛力了；就好像有些專業演員在舞台上很放得開，但是一離開舞台，真實個性可能是完全相反的沉默或低調。

但是夏令營對孩子們來說就是參與一個全島的大型趣味聯誼，既可以跨部落認識別村的新朋友，又可以每天唱歌跳舞玩遊戲，在快樂有趣的課程中再融入戲劇表演的教學。孩子們抱著參加活動的心情前來，一點壓力也沒有，我們則是以朋友的姿態和他們建立關係，而不是一群站在攝影機後面、權威

十足的專業人士。在這樣沒有壓力的輕鬆心情之下，他們可以展現出最平常也最自然的一面，我們也可以看到他們最真實的樣子。

另外還有一個潛在的理由，就是我想要藉這樣的機會再多做點功課。之前為了寫劇本所進行的一系列訪談，畢竟都是透過談話來敘述事件，而訪談是最不適合應用在小孩身上的方式，我需要更多地瞭解蘭嶼的孩子們。但平常時間小孩都在學校裡上課，無緣無故要如何與他們接觸？畢竟我希望的不只是和小朋友一起四處遊玩、買冰棒飲料請他們吃吃喝喝而已，我還希望能多深入到他們的內心。想來想去，夏令營確實是一個不錯的切入點，當下我心意已決，迫不及待就要在當年的暑假立刻進行這個計劃。

當時已經是四月底，距離七月的暑假其實不遠了，扣掉學期結束前的期末考，再扣掉五月的蘭嶼鄉運，準備時間連兩個月都不到。我向椰油國小舞蹈隊的指導老師顏子矞一詢問，才知道今年暑假小島上已經有十來個外來的營隊，早已把時間卡得滿滿，而小朋友也早就摩拳擦掌、點名要參加哪個營

隊了。最後，我們終於在夾縫中找到和其它營隊撞期最少的一週，雖然如此，

其實後半段還是會撞到一個漆彈營——這是全島小男生們最期待的一個營

隊，幸好子喬老師答應會幫忙說服孩子先來報名戲劇營，「但禮拜三漆彈營

一開始，可就很難說了喇」，我們和子喬老師也都只能抱著且戰且走的心理，

希望到時候使出渾身解數盡力把孩子留在戲劇營裡，雖然打漆彈對男孩們來

說，吸引力是那麼強大、那麼無可匹敵。

幾週後我帶一位助理飛進島內，一所一所國小發送戲劇營的宣傳單，並

向校方爭取機會讓我們親自向學生們解說，請孩子們帶報名單回家給家長簽

名，再拜託校方幫忙我們回收簽名條、統一寄到臺灣給我們。

過去，我對於辦營隊是一點經驗也沒有，總覺得好像要委外請專業的活

動公司來代辦，但我們其實沒有時間也沒有經費，最後才會決定土法煉鋼自

己動手來。我和公司的兩三位年輕的同事就憑著一股熱血和傻勁，開始四處

打聽有經驗的戲劇表演老師，和老師討論活動課程的設計；一通一通電話打

去蘭嶼詢問商借場地的各種可能性，還必須考量到六個村子的小朋友要集中上課，他們的交通接送事宜，五十個人中午的用餐問題，以及往返途中的安全考量，乃至於保險的需求。此外，在臺灣這邊我們也找到贊助商提供營隊制服，並募集上課需要的文具用品、小朋友的環保水壺與獎品，以及製作教具和表演需要的道具服裝、學員名牌、營隊手冊、場佈要用的海報和指引牌等等。

雖然毫無經驗，但我們每天都在沙盤推演、費心思索，終於靠自己把事情一件一件的完成。最後，光是準備的物資就多達十幾大箱，在營隊的前一兩週預先以船運陸續寄至蘭嶼。這過程我看懂了一件事：經驗不足其實只是推辭與藉口，只要有心，人的潛力是可以無限激發的。

期間要特別感謝我的好友楊芮昀，她不僅支援我們需要的平面設計稿，而且兩個月中間不停奔走，仰仗她的熱情善良以及好人緣，替我們向各路朋友或社團募集經費，協助我把這個計劃撐起來；另外我讀書會的同學們也紛

紛慷慨解囊，甚至找各自的朋友幫忙出錢。我向來是個對錢毫無頭緒的人，如果不是他們的協助，光在費用這一層我就過不了關。

營隊時間定在八月六號到八月十號，而我們幾個核心工作人員決定提前幾天分批進島，於是就訂了八月三號到台東的火車票，以及當天飛進蘭嶼的機位。只是萬萬沒想到，幾個月的辛苦準備都不敵一個颱風，二○一二年八月二號蘇拉颱風來襲，在進島的前一天，全臺灣風雨交加，海陸交通全斷。

人算不如天算，幾個月的準備卻在出發前一天遇上颱風，真不知隔天我們還能不能進入蘭嶼？戲劇營能不能準時開課？……

眾神祝福的島嶼

很多人會抱怨去蘭嶼比出國還麻煩，不但季節短，機位和船位都一票難求，排定的行程又常受到颱風干擾，就算沒有颱風，只要外海風浪太大，船班都會說取消就取消，旅客經常好不容易搭火車到達台東卻又卡住無法進島，搞得進退兩難。

二〇一二年八月四日早晨七點不到，我們一行人在台北松山機場集合，要排飛往台東的後補機位。原本我們應該在前一天搭火車到台東的，但是蘇

拉颱風過後，花蓮地區好幾個火車站都還淹在水裡，台鐵說東部幹線不知什麼時候才能通車，因此我們臨時決定改搭飛機，一大早就到機場搶候補，因為台東航班少，沒有提前訂位向來都很難搭上飛機。結果，或許正是因為颱風導致前往東部的觀光客銳減，早晨九點不到，我們所有人都已經陸續到達台東。雖然花費是三倍數字，但是比起往常搭乘五、六個小時的自強號火車節省許多時間，營隊開辦在即，我們已經耽擱了一天，現在只要能進島就好。

來到台東機場，下個有待突破的關卡就是去蘭嶼的機位了，因為颱風耽擱了一天，我們原本訂的機位也都已經失效。幸好同理可證，颱風讓所有外地觀光客自行打了退堂鼓，我們順利後補成功，省去了平時漫長磨人的候補唱名等待，才一會兒工夫我們全都登了機，而颱風過後萬里無雲的天空正宜飛行，迷你小飛機貼著海面低飛，從機艙小小的窗戶看出去，海面一片湛藍，閃爍著晶瑩的波光——真沒想到颱風反倒意外助我們順利進島。

從某個角度來說，蘭嶼真像受到眾神祝福的島嶼，能夠真正走進她的人

都是不嫌麻煩的，如此才能像遊戲闖關似的通過眾神的各項考驗。因為從沒想過放棄，我們也總能闖關成功取得門票，在重重阻礙中找到那條進島的道路。

到達的當天下午，我們急著趕往營隊地點蘭嶼高中──蘭嶼唯一的一所完全中學進行勘察並且打掃佈置。學校因為颱風還在停電，幸好離戲劇營開課還有兩天時間，所以情況仍是樂觀的。隔天，兩位表演老師也按時間進島了，全部人員終於到齊，我們大大鬆了一口氣。

只是戲劇營一開課，供電和供水仍然不穩定，經常上課上到一半就突然停電了，唯一還有水的洗手檯也要大老遠跑到另一棟教室樓。好消息是，原本可能會跟我們搶人的勁敵──漆彈營，已經因為颱風打了退堂鼓，我們不用焦慮小男生們大舉投靠漆彈營，不僅學生不虞流失，而且還少了爭搶場地的對手，否則兩個營隊同在蘭嶼高中校園內，不但會相互干擾，學生可能也會三心二意難以專注。

我們面對的第二個課題是小朋友的生活常規，小朋友們太活潑，營隊使用的學校活動中心場地寬廣，小朋友很容易四散到處跑來跑去，無法專心聽從老師和小隊輔的指令，空間太大也讓老師喊到喉嚨沙啞，結果就是老師聲嘶力竭，小朋友依然秩序混亂。

雖然我們是採取事前報名，但營隊開辦當天還是有許多家長帶著小孩前來，希望能現場報名參加；這其中有些小孩甚至過完暑假才要讀小學一年級，因此，年齡跨幅從幼童到國小剛畢業的都有，結果就是年紀太小的不受控制而且有聽沒有懂，年紀大的又彆扭疏離把指令當做耳邊風……小隊輔既要當幼童褓姆又要開導青少年，大家忙到狼狽不堪，而且還有種挫折感。

其中有一個男孩小風更是令大家頭痛，他不但喜歡亂跑，還會出手打別的小朋友，而且經常溜出戶外，在偌大的校園跟我們玩捉迷藏，甚至還會跑到空無一人的教室大樓裡亂竄，讓大家為了追捕他追到七葷八素。活動第一天的下午，小風已經把自己的腿上弄出了一個小傷口。

我們向當地朋友打聽，得知小風平時在學校也同樣讓人困擾，他有輕度發展障礙，曾有老師建議家長把他轉至資源班，但家長還是堅持讓小風留在一般的班級。

第一天營隊放學後，我們在會議中討論一整天的混亂和幾個特殊的個案，營隊裡雖然也其它調皮或配合度較低的小朋友，但小風實在太特別，不但完全無法融入課程，而且行為上有嚴重的安全顧慮，我們無法撥出人力特別照顧他。會議討論後我們決定打電話給家長，請小風明天起退出營隊。

負責電話聯絡的同仁和小風的家長談了一個多小時，結果居然無法勸退。小風的父母非常堅持，他們希望讓孩子有一個機會留下來參與團體，我們拗不過，最後只好請他父母隔日起輪流來營隊陪伴小風，自行維護他的安全。

隔天，小風的爸爸果然來陪他，全程站在教室外面緊盯著小風。原來小風的父親對孩子其實並不縱容，反倒是十分嚴格的典型，小風在父親面前完

全不敢搗蛋。而從第二天開始我們也把場地從活動中心換到一般教室，空間變小了，孩子們的情緒反而比較安定，老師和小隊輔不必再喊破嗓子，加上老師祭出計分競賽，讓孩子們聚焦於爭取榮譽，終於，上課秩序漸漸變好，孩子們對自己的小組也開始產生認同感，課程進行也就順利多了。

後來，小風的隊輔老師跟他的父親聊天，才知道原來小風是父母的收養子，他一直有些小小的行為問題，但父母就是因為希望小風能慢慢學習融入團體，以及如何跟別人相處，所以才會堅持他留在一般班級，並且參與各項課外活動。

小風的爸媽擱下工作、輪流來戲劇營陪伴孩子，他們這種不輕易放棄孩子，願意犧牲工作時間為孩子付出的態度讓我們頗受感動；知道了小風的故事背景之後，大家也都主動花更多的心力去關心這個男孩。

每天晚上我們都會在民宿開會檢視一天的工作狀態，小風往往會是其中重要的一題，我們慢慢察覺原來小風動手打別的孩子，可能是因為覺得大家

常疏離他、不喜歡跟他玩，所以才會用這樣的方式想引起別人注意。基於這個原因，小風的小隊輔便找機會跟隊上其它孩子溝通，幫助其他人理解小風的行為模式，同時也私下建議小風換個方法跟同學互動，幫助他明白什麼樣的舉止會惹惱別人，或許，直接開口說出想要一起玩的心願，並沒有那麼困難。

不過才兩天，小風跟其它同學的相處果然好多了，也較能融入團體，他的爸媽終於不用再輪班來盯著他。後來因為各小隊都要排練結業式的表演呈現，小風居然還主動爭取角色，並且相當認真的背詞、排練，讓大家刮目相看。小風最後得到我們頒發的最佳進步獎，他的父母在結業式上看到孩子認真的表現非常感動，而我們也不知不覺愛上了這個男孩；真沒想到原本要放棄的孩子，最後卻帶給我們這麼美好的禮物。

而戲劇營的第三個課題，則是關於表演本身。

我自己沒學過正統的表演方法，對戲劇表演的學問算是一無所知，但心

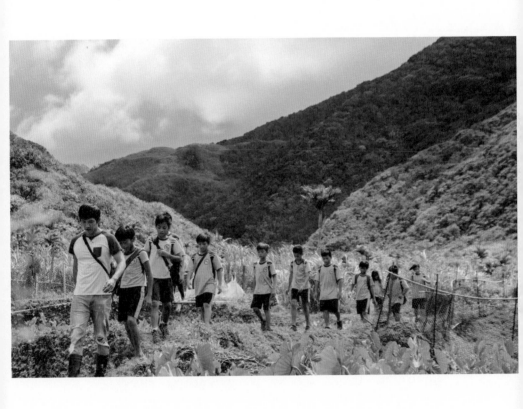

裡有個概念，認為好的表演第一步是建立在安全感和信任之上，不管是大人還是小孩，彼此之間要有信任的平台，做為演員者才能夠徹底放鬆並且完全打開自己，然後才能夠無所顧慮的呈現，這是在培養演員對自己的信心，也是必要的根基與土壤。下一步則是必須求「真」，也就是說演員呈現出來的情感必須是真實的，是來自於內在真正的感受，而不是透過技術與技巧演出來的。雖然演員自己的人生不會恰好有過和劇本相同的情節，但卻可以找到類似的連結，從自己生命經驗中呼喚出同樣質地的情感經驗，再轉化投射到這個角色之中。總之，好的表演是來自於自身，而不是在「演別人」。這部分雖然牽涉到每個人的天賦和特質，不見得每個人都一定能夠做到，而且能達到的深度也各自不同，但我覺得這仍是最最至關緊要的部分。

戲劇營的課程進行了兩天，我開始著急了，急的不是停水停電的問題越來越嚴重，而是針對課程的設計。

這次請來的老師是輾轉打聽請朋友推薦的人選，也是兒童戲劇表演的專

業教師，同時還有著豐富的營隊經驗。但也許因為是舞台表演的背景，我們對於表演的想法還是有些差異。課程已經進行了兩天，扣掉最後一天的表演呈現和結業式，真正可以上課的時間也只剩兩天。而老師設計的表演，是分組上台演出摩西的故事，小朋友會在之前的課程中先觀賞動畫電影《埃及王子》，各組再選擇其中一段情節，由小隊輔帶領自己的小隊成員排練。

這樣的安排的確可以讓小朋友們經歷讀本、排練和登台演出的完整過程，但我總覺得仍有遺憾。摩西的故事帶有神話色彩，跟小朋友的真實生活離得太遠，他們對表演的認知只有背台詞、設計肢體動作和走位，舞台上的演出通常會比較誇張些，小朋友又喜歡加進一點搞笑的效果，雖然熱鬧好玩，但卻不是我想要的表演風格。

因此，我決定在剩下的兩天課程中，增加一些貼近小朋友真實生活的東西，例如給他們一些主題，讓孩子們自行討論相關的生活經驗、分享各自的心情感受，再把這些真實的生命經歷凝結成一則短版劇本，用樸實不誇張的

方式呈現出來——如此一來他演的就不再是神話，而是自己的生活。

起初，夥伴們確實會擔憂小朋友能否做到，表演老師也認為自行發想故事對小朋友來說難度太高了，但當時的我卻一意孤行，就是想試試看會有什麼樣的東西跑出來。試了，如果真的不可行，也才能瞭解問題在哪裡。

出乎意料的是，這些孩子們在小組親密的氛圍中，很快就打開了心門，願意分享真實的自己，有人說到父母吵架帶給自己的壓力，也有人害羞分享失戀的心情。而在各組小隊輔的引導之下，他們也試著把這些生活故事串成一個個微型的劇本，分配角色、進行排練。當我們看到各組小朋友上台演出自己的故事，即使故事架構零碎不完整，即使在台上怯場忘詞，但這些不成熟的演出仍然有觸動人心的力量。孩子們或許不知道，他們其實進行了一次創作，而創作的土壤乃是自己的真實生活。

這必須感謝我們所有的伙伴和每一位隊輔老師，謝謝他們跟小朋友之間建立起來的信任感和親密感。這些小隊輔成員有我們內部的同仁，也有來自

教會自願到蘭嶼來參與幫忙的朋友，以及回來蘭嶼過暑假的達悟青年，和本身就住在蘭嶼的好友們。

第一屆的戲劇營，讓我最深刻記憶的也是和伙伴們一起努力的過程，我們每天晚餐後那一場場馬拉松會議，從交通車在各村的接送狀況、用餐和點心的安排、垃圾清理與打掃環境、小朋友的生活常規，乃至於他們對課程的反應和認真投入的情形、孩子彼此之間的相處問題等等，都一一仔細檢討調整。一場會議下來，往往又生出一、二十條的改進和待辦事項，但即使如此辛苦，大家還是樂在其中，即使現場幾乎已徹底停水，最後連沖廁所都有困難，停電情形也日益嚴重，但伙伴們投入的熱切卻絲毫未減。

結業式那一天，我們邀請家長們前來觀賞孩子的表演，也邀來幾位當地重要人士擔任評審，為各組的表演打分數並且頒獎。在熱鬧和激情中，第一屆戲劇夏令營完美結束了。戲劇營期間，我們受到在地媒體《蘭嶼雙週刊》以及原視新聞的採訪報導，重要的不是被報導出風頭，而是我們需要以實際

行動，逐漸得到蘭嶼這個小島的認可與接納。對我來說，那是我要拍攝屬於蘭嶼的故事、一份無形卻重要無比的同意書。

三個月的準備、為期一週的蘭嶼戲劇夏令營，總算讓我又往前走了一小步。

註‧為保護當事人，本篇人物「小風」乃為化名。

家駿的試煉

有了二〇一二年第一次的經驗,隔年暑假要再辦戲劇營時,我找到了曾經為許多臺灣電影做演員訓練的黃采儀老師,采儀老師擔任過《賽德克·巴萊》和《暑假作業》的表演指導,自己本身也是位優秀的專業演員,她以豐富的經驗建議我們利用戲劇營的機會進行試拍,讓小朋友習慣在鏡頭前表演。

現在再回頭看,采儀老師的這項提議對我們整個電影計劃的進程推動至關重大。原本,到蘭嶼開辦戲劇營已經是相當大的工作和金錢負荷了,試拍

115

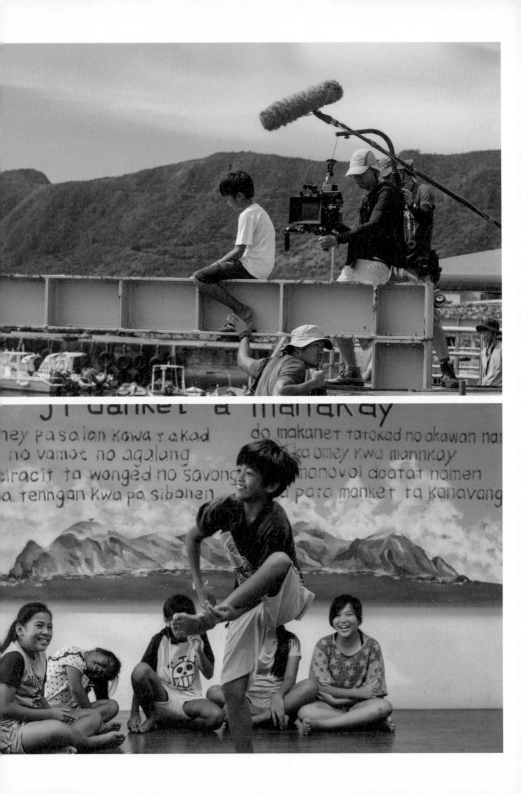

二字乍聽，我的本能反應是這也太過痴心妄想。但是跟采儀老師討論過後，我對「試拍」開始有了不同的想像，它的規模可以設定得非常小，即使只是一台家用等級的 DV 攝影機，就足以實現這項目標，但是它對於電影計劃帶來化學變化與影響卻是我們無法估計的。

於是，我們決定把二○一三年的蘭嶼戲劇營延長為兩週，第一週以上課為主，第二週則是試拍和課程交叉或同步進行。落實到課表的安排就是，第一週我們延續去年的成功經驗，讓小朋友分組進行主題式集體創作，創作出來的短劇在教室中呈現以後，全體成員票選出最好的劇本，隔週就把這劇本轉化為一個小小微電影的拍攝。我們打算第一週先走兩個主題，也就是說，第二週就要完成兩部微電影的拍攝演練，而且要以全體小朋友都能入鏡演出為目標。

另外，雖然我們的器材設備非常簡單，只有一台單機攝影，但還是設計了幾堂課讓小朋友認識劇組的分工和各部門人員的職務，以及拍攝時換鏡位

的需要和連戲的基本概念——雖然一切都很陽春，但還有那麼一點具體而微的味道。而讓我們驚喜不斷的是蘭嶼孩子們的聰慧，例如我們在課程中用短劇演示拍攝時「NG」這件事，小朋友不僅能立刻理解，而且還舉一反三的提出飛機降落的聲音也可能導致NG（椰油國小離機場近，進島飛機會飛越操場的上方），還有拍到一半有自在趴趴走的山羊亂入⋯⋯，這些連我們大人都還想不到，但孩子們卻能夠以自己的生活經驗即時聯想。

第二屆的戲劇營不但擴大辦理，場地也移到電影故事的真實發生地點椰油國小，另外，這次參與的小朋友也有許多新的面孔。

還記得，我們小組集體創作的第一個主題是「思念」，第二個是「觀光客」，這兩個題目都是我們認為小朋友會有切身體會的。然後在各組呈現時，我們注意到了一個很特別的小男生——鍾家駿。

其實在前一年我就對這個小男孩有印象。第一屆戲劇營時，我每天早上要負責漁人村的等車點，這是因為每個村莊要參加戲劇營的孩子們，都會集

中在一處等待交通車接駁，為了維護孩子們等車時的安全，每個等車點我們都派了人員駐守。

對鍾家駿的印象是一個話說個不停的小男孩，他當時剛要升上國小三年級，模樣可愛引人注意，而且非常好動頑皮。只是那一回，鍾家駿因為家裡安排了暑假要去臺灣的行程，所以他報名戲劇營之後只來了一天，隔日就飛去臺灣了。

到了第二年的時候，這男孩依然是個小不點，而且等同是個新生（戲劇營中有三分之二都是去年的舊面孔）但他卻有一種初生之犢不畏虎的姿態，沒有害羞、沒有彆扭，似乎也不太需要老師教導，角色一旦到他身上，他自然而然就變成另外一個人。

鍾家駿那種對角色的投入和自然的演出很快打動了每一個人，雖然只是五分鐘的全組呈現，他飾演的角色一下就說服了我們，也吸住了每個人的目光。就連戲劇營已經五、六年級的學長學姐們也都被他那生動自然的表演折

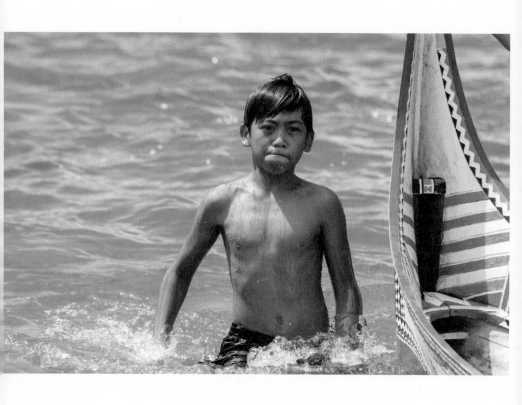

服，最後一致票選他為最佳男主角。

其實家駿那一組還沒上台前，他的小隊輔已經向我通風報信，說隊上出現了一個很有天分的小孩，要我特別注意他的表演。而我從保持觀望到驚訝，發現這個孩子真的很特別，也想起去年和他的一面之緣，想起那個古靈精怪讓我印象深刻的男孩。只是，對我來說這樣是不夠的，這孩子也許只是一次性的良好表現，我需要更多試煉來探測他的潛質。

幸好這回我們規劃了試拍的計劃，當天看完各組的呈現，我捨棄原本選擇一組來拍的想法，連夜把各組的劇本重新組合，融成了一個以「思念」為主題的短篇故事，並讓鍾家駿擔綱主演。

記得那天我們是中午過後開拍，上午則用來給演員們排練。我把家駿帶到隔壁的空教室裡準備幫他排戲，當時的他完全不知道自己即將面對的是什麼。

我手上有一份四頁的Ａ４打印劇本，通常，除了專業人士，大部分人是

看不懂劇本的。但家駿一拿到這薄薄的幾張紙，卻好像整個人一下子掉了進去，一雙大眼睛牢牢的被吸住，不發一語安靜的讀著劇本。

他的狀態再一次令我吃驚，他看得懂嗎？他讀到了什麼？劇本裡面的角色名我都採用了實際演出的演員人名，眼前這個小小人兒微微皺著眉頭，他是因為困惑還是因為感興趣？

半晌，他發出一聲驚歎說：「哇，這比我的作文還要好看耶！」他形容感受的方式可愛到讓我想要偷笑，但這一刻起我必須把他視為專業者，不能讓他誤以為受到取笑，何況他的眼睛依然盯著那幾張薄紙，臉上的表情既嚴肅又純真；我看到這個純樸的小孩眼睛裡放出異樣的光，他是如此著迷，甚至指出了打字的錯誤，而且還詢問我不認識的生字，可見他讀得多麼仔細。

那幾天的試拍，我們不只看見家駿有著過人的天分，更重要的是，他展現出對表演的投入和熱愛，那並不只是一般所謂的「興趣」而已，在興趣之外，我感覺演戲對他而言似乎有種召喚的魔力，否則一個好動頑皮的男孩怎

麼可能自願犧牲玩樂，在烈陽下一次又一次的重來，再辛苦都還是樂在其中、毫無怨言。而且他在鏡頭前給出來的東西總是超乎我的想像，拍攝的時候他經常不按牌理出牌，但那種神來一筆卻又總讓人覺得精準細膩；雖然沒有任何經驗但他一點也不擔憂別人的眼光，就像天生注定要來當演員一般，家駿很容易就活在戲劇的世界裡。

到了二○一四年的第三屆戲劇營，我們再一次給小朋友拍攝微電影，因為前一年的經驗，家駿對於拍攝有種特殊的期待心情，我還記得在拍攝的當天清晨，我們七點鐘剛起床，頂著一頭亂髮走出房間準備梳洗，居然就看到家駿躺在民宿客廳的沙發上，除非颱風來，我們在蘭嶼從來沒想過晚上睡覺民宿需要關大門。

「鍾家駿，你怎麼在這裡？」我們一個個都瞪大了眼睛問他。

「我五點就來啦，我在等你們起床。」家駿橫著身子單手撐頭，用美人臥的姿式樂呵呵看著我們，我直覺他恐怕整晚都沒睡，一問，果然不出我所

料，「沒辦法，今天要拍戲呐，我太高興了啦」！

再一次我看到鍾家駿對演戲的瘋狂熱情，雖然他後來因為一夜沒睡反而「燒聲」倒嗓了，上午才拍兩場戲，他已經快要沒聲音。

近中午時，因為等待攝影機調整鏡位，家駿不小心睡著了，我們也就決定提早午休等便當，讓他補眠片刻，下午才能夠順利進行。當時我們剛好在一間臥房的室內景，家駿幾乎倒頭秒睡。

我們幫他保留午餐的便當，讓他先好好睡一段起來再吃飯。工作人員們吃飽後，也就在房裡各覓角落小憩了。但我們睡到一半，家駿不知聽到什麼

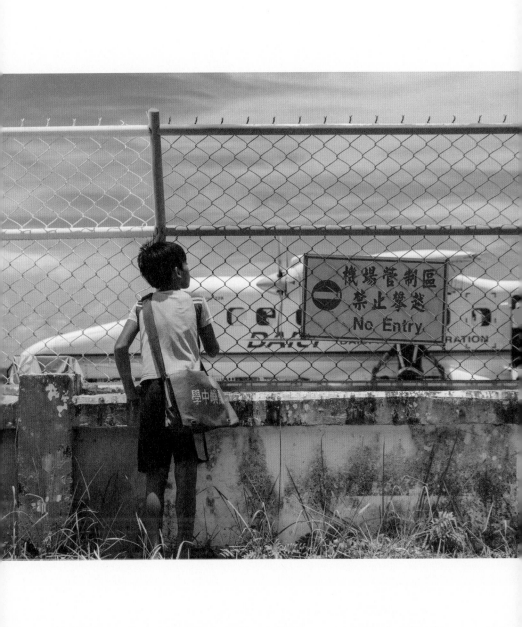

聲響突然驚醒，他立刻彈跳起身回自己的表演位置，口裡還喊著說：「副導我OK！」原來，他以為現場拍攝還在進行中，不知道自己已經睡了一個多小時，對他來說，之前進行一半的拍攝跟此刻乃是零秒差；睡夢中的我們全都被家駿嚇醒，意識到怎麼回事後也都笑翻了。我們告訴家駿現在是中午休息時間，他可以繼續睡覺，他這才又瞬間昏睡。

那一年，戲劇營的小朋友們個個進步神速，甚至又冒出幾個極有天分的新面孔，不過，鍾家駿仍然是出演電影中兒童主角的第一人選，他那種連背影都有戲的飽滿感，實在讓我覺得無可取代。

但是二○一四年的暑假一過完，鍾家駿就要升五年級了，時間就這樣匆匆過了三年，誰都說不準升上高年級後他的外型會不會有大跨度的變化？我越來越覺得著急，只希望能快點找到資金好讓電影開拍。

來自戲劇營的禮物

在蘭嶼進行戲劇營和拍攝小朋友習作的那幾年，我對於未來在這個小島上拍攝電影一事漸漸有了不同的看法。之前雖然心意堅決，但根本不知道自己能不能做得到，這也是我經常憂憂惶惶的原因，但是透過戲劇營的運作，我跟蘭嶼建立了較深的連結，這樣隱性的擔憂也就逐次降低了。

例如曾經道聽途說的蘭嶼排外的民族性、影片拍攝工作在這小島上不受歡迎的各種狀況等等，我們都在戲劇營的微電影習作當中經歷了一回。

雖然戲劇營的微電影習作拍攝都是很短的篇幅，技術條件也很簡陋，但我們還是完全採取實景拍攝；也就是說，假如這是場雜貨店的戲，就得借到一家真正的雜貨店；是芋頭田地的戲，就得真的跑到田裡拍。幸好透過戲劇營我們認識了不少小朋友的家長，在大家的協助之下，我們往往能在很短的時間裡就把需要的場景都借到。

借景這件事，等於是工作團隊跑進別人的私領域之中，是一件非常打擾別人生活的事情，但是換個角度來看，它也等於是個很重要的考驗——看看人們是否願意支持我們在做的事，而我們拍攝所造成的打擾，又將得到什麼樣的反應？

尤其人們通常不太瞭解，對原住民來說，一旦進入「部落」其實就等於進了人家家門，若不是因為現代觀光業鼎盛，外人走進部落通常都會受到側目和詢問；所以拍攝場景只要是在部落裡，都會有點「侵門踏戶」的意味，我們工作起來自然也會更有壓力。

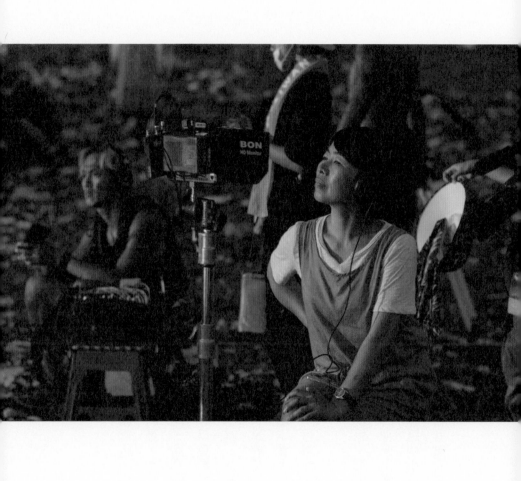

但戲劇營的習作拍攝有很多場景就在部落裡，部落的雜貨店、小廣場、巷道、公共空間、教會內外，或是某人的家裡；出乎意料的是，不管我們在哪裡拍攝，我們都受到相當友善的對待，不但主動提供協助，而且耐心等待我們一次又一次的ZG重來；尤其拍攝最需要的是四周安靜以免影響收音，而聚在附近好奇旁觀的民眾居然也都欣然配合收音，只要一喊「Action」，他們都樂於暫停聊天，給我們拍完一個Take的時間，然後當我們一喊卡，圍觀的人還會為我們的小演員們鼓掌喝采呢。另外，習作劇本難免也會有大人的角色，雖然戲分不多，但能夠動員到部落裡的大朋友一起來玩，對我們來說也有著不小的成就感。

整個過程中，我們幾乎不太有「不受歡迎」的待遇，我想，這可能是因為我們的演員本身就是部落裡的孩子，而我們以營隊老師的身分出現，所以占了些便宜，也就比一般的拍攝團隊幸運一點。而我們也在這些小型的拍攝演練中逐漸累積正向的經驗，這一點對後來正式的電影拍攝其實有很大的實

質幫助，畢竟在之前的小型拍攝中彼此已經適應也互相習慣，他們看見我們進退應對還算禮貌，也遵守部落的規矩禁忌，對人、對文化習俗也都很敬重，自然就願意給我們更多的空間。

微電影習作拍攝另外還帶給我們一些特別有趣的「禮物」，例如我第一年拍攝的一支微電影就意外促成了一對已經疏遠的好朋友，重新搭起了友誼的橋樑。

那個微電影的劇本，來自於第二屆戲劇營中某個高年級男孩自身的故事。小海有個同部落的好朋友阿杰，兩個人都喜歡打棒球和西洋音樂，就連相貌都經常被人誤認為雙胞胎兄弟，兩個人一起讀幼稚園、一起長大，感情非常要好。二〇一一年我在寫作劇本時，子喬老師剛好帶他們兩人來台北看一場演唱會，就約我去看看這兩個孩子。那時候的小海和阿杰只有國小三四年級，兩個人都既稚氣又帥氣，而且長相很難分辨，真的非常可愛。

阿杰比小海提早一年國小畢業，被台東某國中的棒球隊選上，因此離開

蘭嶼去了臺灣。小海從此變得很寂寞，常常一個人躲在家裡玩電腦遊戲，朋友找他出門他也意興闌珊；在小海的想像中，升上國中的阿杰已經找到全新的天空，早就忘記自己了，他只能暗自感傷自己就這樣被好友遺忘。

後來戲劇營的小組創作，小海分享了這份思念之情，並且被我們拍成了微電影，放在戲劇營的粉絲專頁上。

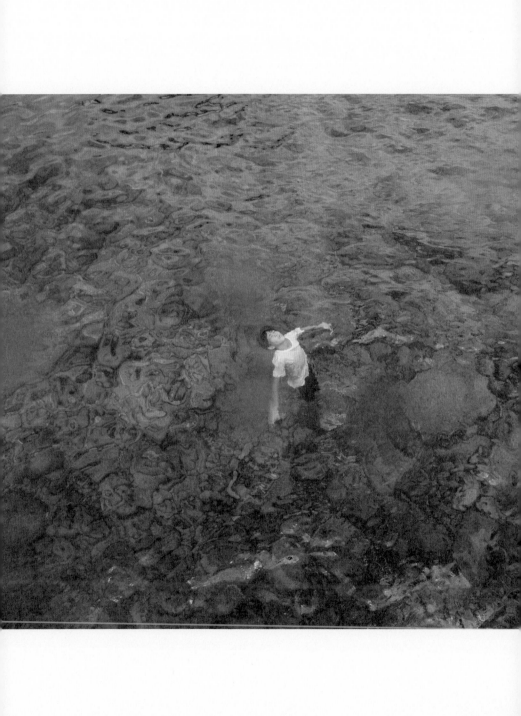

那年的戲劇營結束之後，身為小隊輔的 Pace 剛好和幾個朋友去臺灣中部玩，因為同行的伙伴中有蘭嶼人，他們也就和居住在南投的蘭嶼鄉親相約前往探視，結果，就在親友的家裡遇到同樣來南投探親兼渡假的阿杰。

Pace 原本就知道微電影的劇本原型是小海和阿杰的故事，便把小海對阿杰的思念心情說了出來。阿杰這才恍然大悟，他原本就在網路上看過這支片子，還一直覺得其中的情節似曾相識，但沒想到竟然真的是他自己的故事。

阿杰當場濕潤了眼眶說，其實他一個人在臺灣唸書十分孤單，也非常想念蘭嶼的朋友，但每次放假回去，他也都以為小海現在跟別人比較要好，已經忘記自己了，因此同樣不好意思主動去找小海，只好放在心裡偷偷難過，完全不知道原來小海這麼在乎他，而且一直在想念他。

結果，我們的一個小小微電影習作，就這樣意外促成了兩個好朋友的重新連結；當 Pace 興奮的從南投打電話給我，告訴我她在南投意外遇見阿杰的一切種種，我們都覺得非常不可思議；雖然只是兩個孩子之間看似平凡的友

只有大海知道

134

誼，但還是讓我們覺得很感動。後來幾年，我去蘭嶼遇見阿杰和小海時，他們已經都是比我高大的青少年了，看起來兩人仍然是很要好的朋友，每每都讓我在心裡暗自得意。

此外，在那幾年戲劇營的期間，我也常認識到特殊家庭背景的小孩，單親、父母離異、隔代教養，因為我們和孩子的關係既親密又有一定的距離，而且我們不是當地人，有時孩子反而更容易對我們打開心防、吐露心事。當然，這也有可能是因為我們做的是兒童電影，總是會特別關心孩子們的內心狀態。

這樣的經驗也提供給我劇本寫作許多豐富的資訊，這些孩子的生命故事經常帶給我新的刺激，每年戲劇營結束後我總是會花許多時間重新修繕劇本，因而生產了各種版本的劇本，雖然後來大部分都派不上用場，但它是一個感受深化的過程。

戲劇營帶給我的另外一個禮物是放大膽子嘗試；二〇一五年，我們開始

尋覓電影裡的成人演員，並且計劃直接辦一場試鏡會。蘭嶼在地朋友，同時也是我的電影文化顧問魯邁，一直非常擔憂不會有人主動前來試鏡。雖然我們已經廣發試鏡的消息，但魯邁認為以蘭嶼的民族性，應該不太會有人主動前來。因此，為了怕我們白忙一場，他在事前就非常辛苦的四處奔走，努力想邀約好友前來參加，以免試鏡當天沒人上門，我們大家花了很長的時間開會，討論的重點是假如明天都沒有人來試鏡，接下因為各種原因婉拒了他，魯邁和我們因此都非常焦慮，在試鏡的前一晚，我來該如何？猶記那次開會，我們的心裡都已經有了最壞的打算。

到了試鏡那一天，我們的人員在試鏡現場準備了飲料、點心跟維士比，戰戰兢兢等待著，想說會不會真如魯邁預料的，將會白忙一場？

結果，人陸陸續續來了！他們大部分都是從FB上得到資訊，因為對演出電影感到好奇和興趣而來，這些試鏡者多半很大方主動，試鏡完還留下來跟我們喝維士比閒聊。他們的出現讓我們大受鼓舞，不管蘭嶼的民族性是多

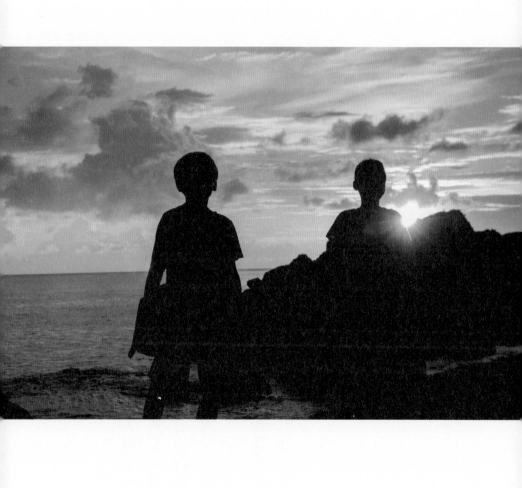

麼內斂害羞，但還是有人會自願參與電影的演出，這實在讓人感到非常興奮。

那一次，我很強烈的體會到人很容易被自己的信念框限，魯邁因為太瞭解蘭嶼人，覺得這些方法不符合當地人的想法和個性，所以抱持悲觀的態度；而我則是因為不瞭解蘭嶼人會怎麼想，所以沒有太多預設立場，凡事做了再說，反倒增加了許多可能性。

那一回，我們得到十多位朋友報名試鏡，他們對表演都興趣濃厚，之後也都參加了我們特別規劃的表演訓練課程。三年多來我們一直都聚焦於兒童演員的部分，這一次，我們終於把另一隻腳也站穩了。

最不帥的帥

TAKE_11

呂鷗和達卡安是最初來參加試鏡的朋友當中，我們工作團隊私底下最噴噴稱奇的兩個人。

試鏡徵選當天，他們兩位應該都是工作到一半抽身跑來的；呂鷗通常都在接房屋建造的相關工作，達卡安則是天天下海「游泳」的海王子——所謂的「游泳」可不是我們一般以為的休閒運動，而是正經八百的謀生，也就是傳統達悟男人取得食物的工作。

139

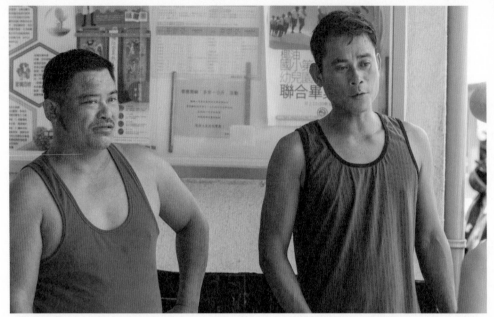

左為達卡安，右為呂鷗

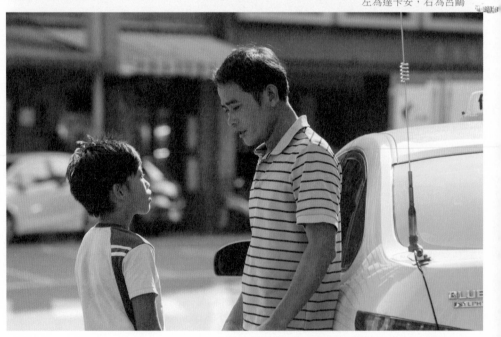

電影故事建構在近幾十年達悟族人跨海移工史的大背景之上

他們倆平時在部落裡就是好朋友，兩個人的作風也有相似之處。別人來試鏡，多半還是會打點一下自己的形象，但這兩個相偕前來的中年男子，卻都流露一種獨特的輕鬆自然；呂鷗應該好幾天沒刮過鬍子了，剛離開工地，身上的衣服當然不可能多整潔。達卡安更輕鬆，不高的微胖身材踏著一雙夾腳拖鞋，穿了件吊嘎仔和褪了色的寬大海灘褲，再搭配一點鬍渣和檳榔渣。

呂鷗說，他是陪達卡安來的，不然達卡安一個人會有點不好意思。達卡安則說，是他的臺灣朋友在臉書上看到訊息催促他來的，他就想說不然就來看看有沒有打工賺錢的機會也不賴。

兩個月之後，我們為這批參加試鏡徵選的朋友們開設了第一期的表演訓練坊，從臺灣請了黃婕菲老師來蘭嶼為大家上課。

開課第一天，呂鷗和達卡安這對哥兒們卻讓我們工作人員眼睛為之一亮；頭髮剪短、鬍子刮乾淨的呂鷗變得好帥，達卡安仍然是他自己習慣的自在打扮，但是才上課一個小時，他每一次開口都讓大家笑彎了腰。並不是他

擅於耍寶，達卡安不管開口說什麼都是一派認真，完全沒有搞笑的意圖；只因為他是個很直接、有什麼說什麼的人，完全不似一般人發言時多少會有點包裝，反而會有種特別的喜感。加上他的特質是很容易專注於自己的世界，不太會去想外人看他的眼光如何，老師給的各項指令他都乖乖照做，不像其它人還會覺得彆扭不好意思。他做起練習來有種孩童一般的天真和專心投入，搭配那特殊的外型，很容易讓人感覺有趣。

真是出乎意料，兩個形象最古怪、原本也最沒有當「電影明星」企圖的中年人，演起戲來居然變成全班最有魅力的，在所有的練習中都吸引了大家的目光；他們兩人那種放鬆自然又專注於自己的特性，實在讓人拍案叫絕。

表演訓練坊才剛開課不久，我已經感受到這兩個人有如臥虎藏龍，雖說他們平時在部落裡可能也只是無關輕重的角色，沒啥偉大成就，但是那段表演工作坊的上課期間乃至後來的電影拍攝，我總覺得呂鷗和達卡安都有一種深藏不露的特殊潛質，讓我非常喜歡，非常欣賞；我覺得那好像是一種隱藏

版的靈性，平時在生活勞碌中可能沒什麼用武之地，可一旦有了合適的舞台，卻能看到它閃爍著光芒。

二〇一六年，電影即將正式開拍，呂鷗卻因為撞到其它的工作，時間無法搭配，差一點無法參與演出，而當時劇組的同仁們都很努力的物色其它人選，但我還是覺得呂鷗無可取代，是該角色的最佳人選，其它的備用人選都無法真正說服我。最後，終於說服呂鷗擠出時間出演小男主角的父親，而結果也證明我的直覺判斷是正確的。

成人演員的表演訓練坊是繼兒童戲劇營之後的另一個高峰，它帶給我許多難以言喻的喜悅，我們這些「大人」之間建立起一種很特殊的關係，共享了一段充滿感動和挑戰的旅程。而其中，自從二〇一三年開始就一直支援我們演員訓練的黃婕菲老師，是我和大家最重要的戰友，她的出現和投入，至關重大的決定了這部電影的成敗。婕菲老師上課時非常沉靜而嚴肅，流露出獨特的定靜溫柔，這樣定靜的氣場也影響了所有學員，讓大家更專注於內在

的狀態，彼此的情感連繫也變得更深。

我記得第一屆的表演訓練坊，有一堂課是讓學員們兩兩上台做情境練習，其中一組是兩位三十歲不到的年輕男生，一上台就嘰哩呱啦的講個不停，但卻沒有人看得懂他們到底在演些什麼，只覺得兩個人都很緊張，而講個不停卻又不知所云的台詞則讓我們完全摸不著頭腦。

婕菲老師請他們暫停，把兩個人帶到一旁低聲說了幾句。不到五分鐘，這兩個大男生重新上場，竟然脫胎換骨似的重生了，變得自然放鬆，全無原本的彆扭，表演也變得較有說服力，讓我們所有人都十分驚訝。

課後，我非常好奇的拉著婕菲問，究竟她把兩個男生帶到旁邊說了什麼？為什麼兩個人會瞬間轉變。婕菲回答：「我只是告訴他們要專注在角色裡，除非真的有感覺，否則不要開口說話。」

原來，這兩個男生的個性確實比較浮動緊張，如何讓他們穩定下來、避免用大量對話掩蓋自己的尷尬感，就變成了首要之務。

其實婕菲並不是什麼名牌老師，但是那一刻她在我眼中有如神人。我欣賞她對這部電影的用心，為了支持我們，她從無現實計較。婕菲本身也是專業演員，那幾年我們不管辦兒童戲劇營還是成人的表演訓練坊，她總是盡力排開所有的演出工作，好配合大家的時程，而且非常認真的跟我討論、備課。

每回去蘭嶼工作，為了節省經費她也都跟我們一起睡通舖，我經常看見她打坐靜心調節體力，因為白天的課程對她來說是一場勞心與勞力的考驗。而每當課後和假日我們其它人想小小放鬆玩樂一番時，婕菲通常都溫柔的表示自己必須在房間裡打坐休息、準備隔天的工作，出去玩太浪費她的體力了。

我認識婕菲已將近十年，她原本的個性從來都不是這麼嚴肅安靜，她的認真程度確實把我嚇了一跳。而有這樣一位老師為演員訓練掌舵，我們每個人都對她生出一份倚重和敬意，演員們對她更有種全然信任和依賴。

有一回，我在漁人村偶遇呂鷗閒聊，他對我說：「你們那個婕菲老師好厲害，我們第一天上課的時候大家都很不自在，感覺怪怪的有點彆扭，但是

她才帶第一個活動，不到半小時我的心門好像就自動被打開了。」

到了第二期的表演訓練坊，因為又加入了幾位新學員，來自東清的張村山大哥跑來問我：「那個導演，我們不是來學演戲的嗎？可是這兩天上課好像都沒教我們演戲耶！老師叫我們做的事情到底跟演戲有什麼關係？」

我想了一會兒回答村山哥：「雖然看起來好像跟演戲沒關係，但是你們經過這些課程，有沒有覺得自己一天一天變得越來越不一樣？」村山哥聽了這幾句話，眼睛居然瞬間亮了起來，整個人的神采煥發，「有耶有耶，真的是有這種感覺吶」！

村山哥是第一次來參加演員工作坊，但他的孩子其實在二〇一三年就參加過我們的戲劇營了，也就是說，我們跟他家的小孩更早認識，也早就聽聞村山哥單親撫養四個小孩的狀況。

來參加表演訓練坊的村山哥其實還在一個當地協會做短期約聘工作，但

見他上班和教室兩頭跑，我們很瞭解村山哥家庭負荷的辛勞，也明白有一個工作對他來說是多麼的珍貴，背景這麼辛苦的他卻還如此認真的投入課程，讓大家都特別覺得敬佩。而他在課程中所分享的婚姻心路歷程，那份真誠和坦然也讓我們都好想流淚。

這個表演訓練坊，有阿姨等級的長輩，也有年輕小伙子，後來我們更把戲劇營的小朋友也拉進來和大人一起混合上課，但見他們不分年齡、不分輩分的一起進行各項練習，混合對戲時還會出現小朋友比叔叔阿姨更入戲、主導性更強的狀態，十分有趣。

二○一五年的三月和七月共進行了兩次的成人表演訓練坊，來自椰油村的玉蓮、玉娟、佩蘭、昌偉；來自漁人的呂鷗、志豪（達卡安）、春英大姐、志鴻、冠傑；來自東清的夢妘、瑋欣、村山大哥；來自朗島還在唸國中三年級的聖恩，以及後來為了劇本角色而特別徵召的鳳英阿姨、張靈、小昌和朱智聖先生。這些朋友在課程中的表現都讓人十分激賞，每個都充滿了熱情和

最不帥的帥

147

才華。

唯一讓我感到抱歉的是，這麼多出色有才華的朋友，卻沒有辦法全部一一放進電影劇本之中，有些人只能擔負過場的客串演出。由於當初徵選我們其實也料不到會有哪些人來、有多少人來，策略上就是打算讓報名者全部參與表演訓練，在課程中透過觀察再進一步決定角色的調配。沒想到才華者眾，最後無法一一對應到電影中需要的角色形象；因此，對於這些認真傑出的朋友們，我一直感覺留下了一點遺憾。

熱情與責任——不敢長大的家駿

二〇一五年，《大海》電影的原型人物子喬老師有一天在臉書私訊敲我，傳了一張鍾家駿的背影照片給我看。我一看就覺得家駿怎麼好像哪裡怪怪的，而且，子喬老師為什麼是傳背影照給我呢？

子喬老師說，這張是他偷拍的照片。為什麼要偷拍家駿？因為子喬發現他莫名暴瘦。原來，那幾天蘭嶼的幾所國小舉辦跨校聯合活動，椰油國小的子喬老師遇見蘭嶼國小的鍾家駿，子喬好幾個月沒見過家駿，他發現家駿瘦

149

了一大圈，覺得非常奇怪，立刻開口詢問他發生什麼事了。

「因為我要演電影啊！你不是叫我不可以太快長大？所以我都不敢吃飯。」家駿仍舊是一貫嘻嘻哈哈的態度。

但子喬一聽愣住了，這才想起幾個月前在路上巧遇家駿，子喬曾經隨口提起：「電影本來今年要開拍的，可是導演說經費還不夠，只好再延到明年。所以你不要太快長大喔，導演很擔心你萬一太快長大，明年就拍不成了！」

子喬完全沒想到自己隨口說說的玩笑話，家駿居然認真了起來，認真到不敢吃飯！原本就精瘦的男孩現在把自己餓得快皮包骨了……子喬感覺心疼又歉疚，自責那不假思索的玩笑話誤導了孩子，當下難過得幾乎紅了眼眶；他趕緊正色勸慰家駿一番，叮嚀他一定要正常吃飯，絕對不能再忍飢挨餓。

我在臺灣聽到這個故事也同樣覺得非常不忍心，又好笑又擔心，怕他傷了自己的身體健康。家駿這個孩子，平常看起來嘻皮笑臉的，頑皮好動又瘋瘋顛顛，可其實上他的內心完全不是那麼回事。從家駿的身上我常常覺

得，孩子真的不能用他的表面行為或言語去評斷，而是需要觀察許多小地方
的細節，然後再不帶批判地加以理解。就像有時候在戲劇營看到小朋友們頑
皮歸頑皮，跟他好好溝通之後配合度卻很高，讓我看見他們體貼別人和明理
的一面；我也才慢慢明白，大人常把「頑皮」和「不乖」直接劃上等號是很
粗率的，它們其實根本就是兩回事。

二〇一六年，電影正式進入籌備期，不同職務的人員一一加入了劇組團
隊，這些朋友平時都是在業界專門承接電影拍攝的，算是見多識廣、經驗豐
富，這時就出現了一些不同的意見，例如有人會擔心家駿能否勝任劇本中小
男主角的角色。

因為一般的思路通常是──素人演員最好就是「演自己」──亦即演出
和自己特質相近的角色，但家駿的生活經驗和劇本中的小孩幾乎完全沒有相
似重疊之處，個性也南轅北轍，這樣的孩子能夠想像劇中角色的感受、理解
其遭遇和生命經驗嗎？另外一個原因是，他們看到前幾年戲劇營的習作拍攝

中，家駿和其它小朋友的演出風格稍偏浮誇了些，但我們的電影表演是需要自然真實的，未來家駿在電影裡的演出會不會也顯得太油或太矯情呢？

總而言之，他們看不到任何證據足以證明家駿可以做到。

我完全理解夥伴們的擔憂，但是對於家駿我卻又自有看法；有種很細微的感覺我總是很難用語言形容出來。家駿年紀雖小，但內在卻有些很深的東西，類似一種情感的細膩度與感知能力，三年多來我看過那麼多孩子，加上戲劇營裡經歷過很多事情，我知道他真的不同於其它人，只是大部分人初識他，容易被他外在那種逗趣的個性給騙了。總之我的直覺很篤定，對家駿我仍然很有信心。

至於過去戲劇營微電影的表演風格浮誇，那是為了勾起小朋友的興趣，讓他們覺得有趣、好玩。這掌舵的權力本來就在導演身上，只要我自己清楚現在該往哪個方向引導演員就好，倒不是家駿的問題。

果然開拍後一兩天內，劇組夥伴們很快就被家駿說服了，大家都驚訝於

他獨特的天賦。但我自己一點也不吃驚，因為這就是一直以來我所看見的鍾

家駿，時候到了，他自然就會盡情揮灑、耀眼發光。

因為家駿的緣故我也發現到，「興趣」二字真的不足以形容他的狀態。

有時候，一個人說他對某件事有「興趣」，但那種「興趣」是建立在覺

得有趣或某種美好的感覺之上，一旦遇到困難或挫折，感覺累得要命又不好

玩了，馬上就會丟到一邊去，然後再重新尋找下一個有「興趣」的目標。

這種「興趣」的替換折舊率是很快的。

另外一個例子是顏子喬老師的真實人生。大學時代，他的生涯規劃是出

國深造，未來直接移民並且擠身菁英階級；對於那時候的他來說，只要按表

操課就保證前途似錦，成功的人生完全指日可待。但後來他跟著教會接觸到

部落和原住民孩子，那些成功的菁英大夢再也吸引不了他，大學還沒畢業，

他已經立志要到部落裡當老師，和孩子們生活在一起；即使他的父母錯愕失

望，他自己卻一點也不覺得可惜。

很多人看子喬老師在蘭嶼執教，會流露出羨慕之情說他好像生活在天堂，但我總覺得這樣的羨慕好像有點詭異。所謂身在天堂，其實是需要放棄和放下許多東西的，子喬老師獻身於原住民教育，甚至決心一輩子留在離島當老師以至終老，我想絕不只是因為「好玩、有趣、這裡是天堂」這一類看起來很舒服的理由而已，更多的是出於意識到自己生而被賦予的天職和責任。這種「責任」意涵上有點近似一般所謂的使命感，但我比較不喜歡用「使命感」這個詞，總覺得道德意味太濃了點。「責任」更貼近於個體主觀的選擇，它不是做給別人看的，也不是為了符合某些看似高大的外在標準。

回到二〇一五年，這的確是整個過程中我最難熬的一年。《大海》雖然已經申請到文化部電影輔導金的補助，但距離預設的製片資金還是有一段不小的差距。我心裡的急，在於集資這件事已卡住很久了，一直無法突破，主要問題還是因為電影沒有卡司、不夠商業化，所有我們找上的企業主或投資方，都覺得回收不易而興趣缺缺。但是電影的拍攝也說了一年又一年了，還

記得有一次我到椰油國小，阿杰就在樓梯上對我大喊著說：「老師，妳不是說要拍電影？我都已經快要國小畢業了吶！」看阿杰一臉懊惱失望的模樣，我只能一臉抱歉苦笑著無言以對。

但在阿杰那次之後，我已經又拖了三年，蘭嶼的朋友們等待已久，而且孩子的長大是不等人的。然而若因為急躁而倉促行事，也只會讓一切更加危險，幾經掙扎之後，我決定聽從製片人陳保英的建議，耐住性子再多等一年，畢竟誰都不知道一年的時間會出現什麼新的契機，就再給自己一點時間努力看看吧，看看能否爭取到更多資源注入《大海》，讓電影的拍攝能夠有一個更穩健的基礎。

對我來說這也同樣是一種責任，我選擇了它，就得承擔它帶給我的一切，雖然為錢奔波真的很折磨人。

獨立製片這條路

臺灣電影圈存在著一種師徒制文化，想進入這個行業的人，要不就是先從基層小助理做起，慢慢累積經驗；要不就是進入大學的相關系所，這裡面有些老師是業界的人，遇到有心願意努力的學生，就會幫忙安排在畢業之後進入劇組工作。當然，相關系所也會有很多學長姐在業界，就形成學長、學姐回母校物色優秀的可造之才、學弟妹也靠著學長姐提攜打開就業之門。

我曾經認識一個三十歲不到的年輕人，他大學讀的不是相關科系，畢業

後才開始對電影產生興趣，決定轉換跑道。這個人為了有機會進入電影圈，他抱著自己寫著的劇本到處闖，只要有國片映後座談的場子，他就在活動結束後上前向導演或製片毛遂自薦。在踢了數不清的釘子之後，這個年輕人終於靠著自己的一片赤誠，遇見願意為他開門的人；於是他從助理開始做起，陸續參與了很多國片電影的工作，在累積了三四年的基層經驗之後，現在已經準備當導演拍攝自己的短片了。

事實上，臺灣很小，臺灣的電影圈也很小；在這裡面，有人帶路是重要的關鍵，結識有影響力的業界前輩，加上自己付出的努力耕耘，要拍成一部電影並不是不可能的事情。

剛開始進行《大海》的那幾年，我一直在想能不能找到一位電影圈的前輩來擔任監製。主要原因就是思及我從沒待過業界，沒人認識我，我也提不出足夠的證據或經驗來證明自己；最躲不過的現實是——如果沒有一位資深的影人壓陣，誰又願意投資這部電影？但這件事情的進行其實也不如預期順

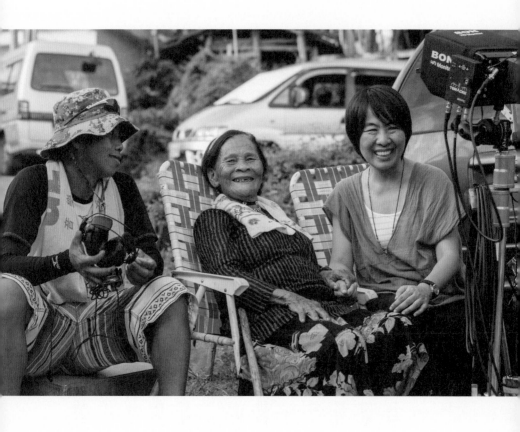

利，大部分我能找到的人，都有自己進行中的工作計劃，無暇為我們跨刀。

另外一個因素則是我的劇本不夠吸引他們，被認為缺乏商業潛力，或是被判斷達不到電影的規格。當然每回被拒絕，對我來說都是一種心情上的打擊，偶爾也會遭逢冷眼，我收到來自不同領域朋友的真心打氣，支持——這其中有些是多年好友，基於情誼一路相挺；也有些是初次認識的人，給予我毫不藏私的指點建議，甚至動用許多資源來協助我們。

陳保英—保保—是牽猴子整合行銷的 CEO 王師先生介紹給我的一位製片人。感謝王師的慧眼獨具和牽線，保保的出現，確實把《大海》往前推了一大步。

記得第一次和保保相見，她應該剛剛做完《迴光奏鳴曲》不久，我感覺那次對談就像三國演義裡面的「隆中對」一般，保保篤定而誠懇地為我定義了這部電影的製作方向與戰略，她當時的分析與建議深深切中我心。

非常令我感動的是當保保說出她願意一起完成這部片的理由；一是因為

她非常熱愛電影工作，二是因為她本身也是原住民，她想為原住民題材的電影做點事。至於工作酬勞，她則表示自己是個物質慾望很低的人，而她手上也有自己的拍片計劃在進行著，《大海》這部片籌備期間她不拿酬勞，等到實際要開拍的時候再議。而最後的事實是，保保一路以來都是以零酬勞在協助這部片子的完成；而她總是第一時間回覆我所有的疑難雜症、總是二話不說就擠出時間跟我們蹠面開會，開拍前還動用自己的人脈資源幫我們拉到技術入股，讓我們在拍攝時能夠節約一點現金支出。更重要的是，她擅長獨立製片的操作，讓我們能夠用節約而有效的方法，完成了心中的電影影像。因為有她，《大海》的籌備與製作才有了核心將領為之掌舵。

其實原本我也摸估不到這樣一部片究竟要用多少錢來拍？在毫無頭緒的狀況下，只能想辦法找到有點相關經驗的人問問。然而問的結果卻往往讓自己陷入更大的迷惘之中，因為每個人對劇本的想像都不同，各自的想像加上各自不同的經驗與品味愛好，就會出現天差地別的預算數字。大概在二〇

一二、一三那兩年的最初階段，連我自己也都糊里糊塗的，拿不準自己究竟是想拍成類型電影還是怎麼樣？有時候看到別人成功的案例也會升起羨慕之情，會想說自己是不是也該拍成這個樣子？

幸好，在慢慢摸索的過程中，我漸漸釐清了自己真心想要的電影面貌，那是脫去許多體面耀眼的商業包裝，放下所謂風格手法的樸素簡單的面容，甚至不妨帶點粗糙與原始的感覺。最重要的是，絕對不要如同偶像劇的透亮唯美，也不能變成一張張講究構圖的 Photo Show。總之，在我心目中這部片就是要簡單而且直接，不要搞一些看起來唬人的東西。

我喜歡一些歐洲的獨立製片電影，這些電影製作的技術門檻也許不高，攝影風格看起來很隨興而且手工味十足，但是在這樣隨興手作的拍攝之下，情感卻顯得非常直接，型式簡單但隱現靈光；我覺得這樣的風味其實最適合《大海》，就是只要呈現自己直心的看見就好。

這樣對於《大海》的想像，其實和保保的製片方向提議非常貼合，時間

已經來到二○一五年和二○一六年之間，我對拍攝的拿捏也越來越清晰了。

也因此，從二○一二起我前後陸續接觸了共八位攝影師，之後，終於在二○一六年找到了彼此契合的人選來實現這樣的影像想法。

二○一四下半年，《大海》拿到了文化部的電影輔導金補助，但是我仍在繼續尋找其它資金的挹注。當時有位業界的前輩告訴我，有錢投資進來看似是件好事，但是拿了別人的錢，就必須尊重投資方的意志與意見，這樣最終很難拍出自己想要的模樣，還不如就用自己少少的錢去拍。他強調，每個導演的第一部片，最關鍵的就是依循自己的意志、拍出自己心中的樣子來。

這段話雖然我記在心裡，但因為當時手上的預算和製片人估算出來的最低成本還是有一段差距，我難以放棄任何可能的機會，總是在不斷地尋找可能投資的對象商談。

有趣的是，經過二○一五年一整年的努力，我們接觸了三、四十個對象，但還是沒拉到任何投資；有時候電話剛接通，對方一句話就問電影的卡司是

誰？然後聽到主要是採用素人演出，往往馬上就判斷投資這樣的電影很難回收。

一回，好友找了學界的教授幫忙引介一位知名的企業家，對方也同意和我們見面談一談這部電影；我彷彿看見一線曙光，想說大老闆只要願意出一小部分資金，對我們來說也是很大的幫助。結果去到企業家的辦公室才發現，對方似乎完全沒有投資的意願，我們坐在那裡根本沒有講話的機會，全程都在聽這位大老闆「上課」，教育我們國片電影是如何地回收困難，對投資方來說很沒有保障。偶爾他會詢問一兩個和電影有關的問題，但我才剛要開口說明就很快被他打斷，接下來就是繼續聆聽他的訓話。

我意識到他其實只想打發我們，根本沒有要談這件事的意願，所以後來也不想再說什麼。只是感到不解，大老闆既然完全無心投資國片電影，那幹嘛叫我們來談呢？這樣浪費彼此的時間有何意義？他口中那套將本求利的道理我們也都明白，但是要做這件事是一份心願，我們也只不過在尋覓認同這

件事的有心人一起來完成任務，並不想勉強任何人。

走下堂皇的企業家辦公樓，我想通了一件事，也許這位大老闆只是不便拂了那位學界教授的情面，所以才答應接見我們。教授是有心幫忙我們卻沒有財力，但他的好朋友大老闆是有錢卻完全無心；他讓我們過來並不是想要瞭解我們的計劃，真正的目的是既不得罪朋友又讓我們早早死心。

在那次之後，我是真的死心了，不想再期待這些企業主或企業附設的基金會；我也想起之前那位前輩的話，其實拿了別人的投資就得負責讓他回本，對方因此也會有很多干涉，導演反而更不易實現自己想像中的作品。經歷了這些過程，我終於漸漸能體會這番話的意思，也更明白到所謂獨立製片的具體含義。

或許，《大海》的命數就是必須如此，才能保障它不受干擾，實現我拍片的初衷。每思及此，我對那些投資者的回收獲利評估，也就越來越能平心面對。尤其，要做這件事情的畢竟是我，自己的事情自己承擔，別人對我和

《大海》本來就沒有任何義務。隨著時間的逼近，最後我決定向銀行貸款補上不足的預算，讓《大海》能在二〇一六年開拍；二〇一六年夏天也是鍾家駿國小畢業的時候了，對我來說已經到了最後的底限。

於是，沒有當初想像的資深大咖影人壓陣，也沒有任何企業或基金的入股協拍，但是在這個過程中我自己卻堅強許多，也想通很多事情。雖然沒有其它資金協力，但文化部和原民會等公部門的馳援已經很值得安慰了，而且周邊還有許多朋友對我慷慨解囊，《大海》得到的天使小額贊助從幾千塊錢到十幾萬都有，這些朋友大部分都是辛苦打拼的受薪階級，卻因為感動於這個故事和我們的努力，而樂於伸出援手；他們的溫暖支持讓我銘心，也印證了臺灣真正的生命力果然是潛藏在民間。因此，就算我們必須自行承擔大部分的資金壓力，但為了這些天使好友的信任和託付，我相信自己必有力量完成這部電影。

Jikangai 不珍惜蘭嶼的人，你不要來

二〇一二年我們第一次辦戲劇夏令營的時候，在臺灣募集了許多東西送給小朋友，包含衣服、鞋子、文具、水壺等等，當然實用的物資對孩子和家長都是有吸引力的，也增加了孩子們來參加營隊的誘因，可是從另外一個觀點來看，卻也有負面的效果。

我們在地的朋友同時也是電影文化顧問的魯邁，就曾經語重心長的跟我說：其實他不太贊成孩子們經常被贈送免費的物資，一方面是怕養成他們不

勞而獲的心理，一方面也怕無形中被強化了弱勢的自我認知。我很感謝魯邁的這番提醒，也非常贊同他的觀點與見解，我們這些外來者不能只憑著本能一廂情願來做事，必須特別留意自己的心態，尤其不應動輒將原住民當成弱勢者看待。

之後我們每回準備進蘭嶼，同樣都會有熱心的朋友詢問那邊有沒有缺什麼？小朋友需要什麼東西？希望能贊助一些物資讓我們帶進去。但每回我們例行的詢問之後，得到答覆幾乎都是「很感謝，但小朋友什麼都不缺，真的不用破費了。」

這些小事，一方面可以看到臺灣社會善良和慷慨的氣息，但一方面也凸顯了大部分臺灣人對蘭嶼的確很陌生，大致上就是停留在過去貧窮、物資匱乏的刻板印象。當然蘭嶼的確曾經歷過物資匱乏的年代，現在四十幾歲的蘭嶼朋友們童年都曾經嚐過挨餓的滋味；當年臺灣已經進入飽食的年代，蘭嶼卻還在為生存的基本問題勞苦，我就好幾次聽魯邁和他的朋友說到，小時候

因為父母一大早就上山工作，孩子們中午會到灘頭等部落裡回航的拼板舟。

拼板舟的叔叔伯伯們會把吃剩的地瓜給這些孩子吃，那被海水浸漬過的地瓜吃起來有種獨特的好滋味。另外，他們也會偷看外地來的觀光客吃西瓜，客人一旦吃完，孩子們就會上前搶著撿起西瓜皮來啃；而且孩子彼此間還會分配接下來的西瓜皮是輪到誰的。（＊註）

然而光是我們接觸蘭嶼的這幾年，小島的改變跨度就非常之大；二○一一到二○一三這幾年小朋友身材大部分都瘦瘦的，但後兩年卻一個一個圓潤起來。以椰油國小舞蹈隊來說，幾年前的舞台照片個個都是精瘦結實，但接下來的幾年就發現圓鼓鼓的人數明顯增加。我們連續幾年舉辦暑假戲劇營的時候也是一樣，孩子們從最初對零食飲料的滿懷渴望，後來逐漸演變成一個個手裡不缺零食。

短短五六年之間，孩子們吃的、穿的日益豐富，這其實是一個好消息，表示近幾年蘭嶼的經濟狀況是逐漸往上走的；甚至有些國小高年級或國中的

只有大海知道

孩子都有了智慧型手機，家用電腦更是非常普及，我們在臺灣也經常收到蘭嶼孩子臉書好友的邀請。拜網路之便，現在外面流行什麼，蘭嶼也都能同步跟上流行，經濟變好了，往返臺灣或出國的機率也普遍提升，物質流通變得快速頻繁許多。可見現在的蘭嶼真的不太缺少什麼，雖然船運補給會受天候因素限制，無法像本島那麼即時便利，但整體而言，蘭嶼普遍的生活水平跟臺灣相差並不多。

那蘭嶼還缺什麼嗎？

因為經常聆聽當地朋友的心聲，再加上我自己都快變成半個蘭嶼人了，這樣的問題也經常會浮現在我的心頭。

我想起有一年戲劇營的小組創作主題是「觀光客」，在蘭嶼，就連小孩也對於「觀光客」有許多切身互動和感觸。我們發現在孩子的眼中反映出觀光客各種奇特的樣貌，甚至還有三年級的孩子一提起觀光客就火大，他曾經看到觀光客爬進灘頭的拼板舟裡拍照，還亂拔船頭裝飾的羽毛；小小人兒又

生氣又無能為力，居然偷偷撿起小石頭朝他們丟擲，然後轉身趕快溜走……

問題是，我猜當事人頂多只會認為是小孩頑皮沒禮貌，又怎會想到是自己的行為不當？另外幾個小女生也分享，有一回觀光客看她們在廣場滑蛇板覺得有趣，就上前請求能否借他們試玩看看，孩子們還教這些大哥哥大姐姐怎麼滑。沒想到他們一玩開索性就一路玩下去，怎麼樣都不肯歸還，讓這幾個蘭嶼小姑娘十分傻眼。

另外，蘭嶼民風其實傾向保守，傳統文化中性別分際十分嚴明；有時觀光客的行為過於大膽開放，或是泳裝特別暴露，對這裡的老人家或婦女小孩來說其實是很刺眼的，也會讓他們覺得有點不舒服。那次「觀光客」的主題，有一組就是在海邊偷看到年輕大姐姐們露天換比基尼的故事，那是該組小男生的切身經驗，對他來說，還真是又害羞又好奇、同時也非常令人不解的奇怪行為。

另外有些分享則是，少數觀光客會太過吵鬧或亂丟垃圾，還有摩托車騎

進部落不減速的，以及舉止或說話不禮貌等等。

小朋友的負面觀感加上平時和朋友聊天獲得的資訊，以及我自己的觀察，漸漸我發現蘭嶼缺的其實是尊重，一份發自內心真正的尊重。

原來人們來到這個小島，很多都是帶著消費的心態，總之就是來「玩」的，花錢吃吃喝喝、逛逛景點、浮潛戲水、拍照留念等等。

當然旅遊本來就不須太過嚴肅，也不必要求來玩的人都得瞭解蘭嶼、瞭解達悟文化，但入境隨俗畢竟是一種基本禮貌，自己玩得開心同時也要尊重當地的習俗文化，這應該是一個觀光客的基本素養。尤其像拼板舟和部落灘頭在族人心裡都是極為神聖的，為了拍照破壞人家的拼板舟，真的就不太道德。在每年長達數個月的「飛魚季」裡其實有非常多的禁忌和規矩必須遵守，這些資訊在鄉公所的網站上都會詳細說明，通常導覽人員也必會告知，但還是有很多人是用無所謂的態度看待當地民族的文化，不但不遵守，甚至還很輕浮蔑視。

Jikangai 不珍惜蘭嶼的人，你不要來

另外就是，蘭嶼不可能像都會地區或臺灣本島一些觀光地點那樣設施先進又樣樣便利，蘭嶼的住宿是以民宿為主，所謂民宿，顧名思義就是住在當地人家裡，所以也不會像商業化的旅店服務樣樣周到。

有一回，我在一個海邊大涼台上聽見兩個臺灣人在抱怨著，批評蘭嶼的種種，意思是旅館裡這也沒那也沒，部落裡有公雞和豬羊閒逛，偶爾動物的排便也讓他們覺得很礙眼。

有趣的對比是，其實喜歡蘭嶼的人欣賞的不也正是這些？沒有太多開發的原味狀態，充滿了自然和自由氣息，也沒有什麼人工加料或商業化的痕跡。

一些經營民宿的當地朋友就說過，有些臺灣客人因為對蘭嶼的狀態不理解或根本不想理解，就會用自己心中的「標準」來衡量一切，例如進住後抱怨為什麼要和民宿主人共用一間衛浴？上廁所洗澡都還要排隊？為什麼是睡通舖？有沒有提供早餐？但卻不去思考住宿費本來就很低廉。因此，他們在接到預約來電時，都會自己主動先過濾客人，確認客人對於住宿的想像是什麼。

通常最後只接適應力較強又想節省經費的年輕族群或背包客，否則就盡量婉拒；尤其成員中若有年齡較大的長輩同行，他們就會推薦到其它設施更完備的民宿居住，至少房間有床舖和獨立的衛浴可使用，不過當然住宿費也就高一點了。事實上，蘭嶼不乏裝潢設施優良的民宿，這樣不同條件和價格區分的選擇原本就很正常，旅客只是需要思考清楚自己的需求而已。

至於又想省錢又把一切歸咎於蘭嶼太落後的人，流露的是一種傲慢心理，一種「沒被伺候好」的意味。有時候我真的很想跟這些人說，嫌蘭嶼落後就別來這裡，這世界上「進步」的選項多得是，其實真的不必浪費彼此的生命。

如今是講究「深度旅遊」的年代，旅遊除了玩樂，還有怡情和啟發的功能，如果來到像蘭嶼這樣一個歷史文化獨特自然資源又格外豐富的地方，卻只把重點放在享樂之上，少了怡情和觸動性靈這樣的境界，不也有點遺憾？

離島的資源條件原本就比較嚴苛，而人都是需要有基本的經濟能力才能

好好活著並擁有基本尊嚴；觀光是當代蘭嶼最倚重的產業，但他們期待的是外地客和當地人平等真誠的互動，並讓這份美好的交流豐富彼此的生命。至於破壞當地文化風貌甚至消費蘭嶼的心態，則是一點都不歡迎。就像蘭嶼民歌創作者謝永泉老師的歌曲：「imo ya jimzapzat do pongso eya am jikangai jikangai 不珍惜蘭嶼島的人　你不要來！你不要來！mo　a　ya tey mararaten a tao am jikangai jikangai 自私自利的人　你不要來！你不要來！」

註‧傳統的達悟族飲食文化其實一天只吃兩餐，亦即出門工作前的早餐和傍晚回家後的晚餐，午餐（Magza）只在節慶、招待賓客或生病時，因為留在家中才吃。

在守護中適性發展

在蘭嶼常看到和我年紀差不多的人彼此之間用他們習慣的族語談話，如果現場有當地人也有外地人，就會出現「國語」和達悟語混著講的狀況，假如遇到老人家，就算可以說一點簡單的漢文詞彙，但還是得找個中年人居中翻譯，才能比較清楚地傳達溝通。

子喬老師因為從二○○六年來到蘭嶼任教，每年都帶隊到臺灣參加全國原住民歌舞劇比賽，而這歌舞劇的型態就是有戲劇的內容，但也穿插各族自

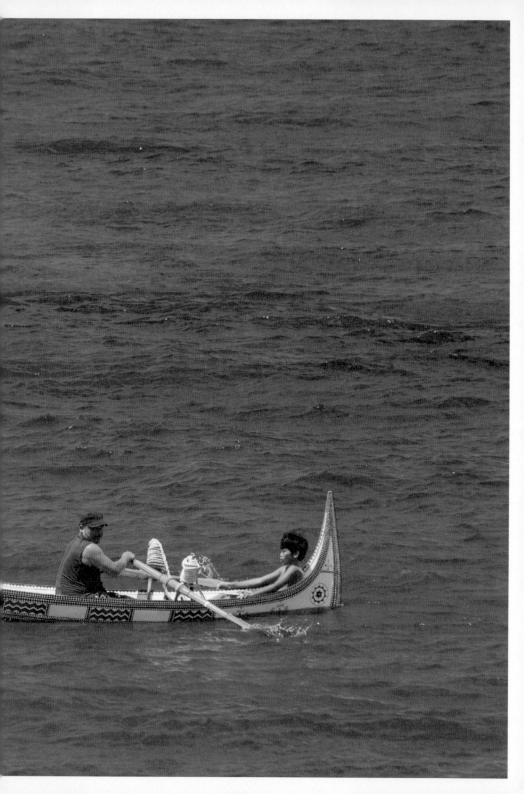

己的傳統歌謠和舞蹈，並且必須用自己的族語來呈現台詞，並列入計分項目。

子喬老師告訴我，二○○六年的時候，小朋友的族語程度就已經只剩常用的單詞了，完整的句子幾乎都不會講；所以每年的歌舞劇比賽小朋友都必須努力背誦族語台詞，這也就成了小朋友學習達悟語的管道之一。另外，我曾經支援拍攝島上的傳統歌謠比賽，更確認現在的年輕人和小朋友平常都已經不用族語對談了，會辦這樣的比賽，就是為了鼓勵大家多多接觸和學習傳統語言。

然而為什麼會流失呢？蘭嶼這個島上住的都是同一個民族的人，為什麼四十歲以上的人族語都十分流利，到了二、三十歲就少掉快一半？再往下就只剩下單詞？

原來，這牽涉到父母那一輩的狀況，父母若是幾乎不會「國語」，孩子就一定熟諳族語；父母若已經有一半的機率用「國語」交談了，那麼在跟兒女的互動上很可能就不會採用族語，於是，下一代在童年階段講完整族語的

機會大大減少，就造成語言逐漸流失的現象。

然而平時在家庭裡面，為什麼又不跟孩子用族語交談呢？

有一回我跟魯邁聊起這個問題，魯邁是青壯一輩當中非常關心傳統文化流失問題的，但我發現他在家裡和年幼小姪兒的對話一樣是以「國語」為主，頂多偶爾穿插幾個達悟語的單詞。

我覺得奇怪，既然大家都在憂愁傳統語言快流失了，為什麼不跟小孩說族語呢？魯邁解釋說，因為許多現代的概念是傳統思維中所沒有的，很難使用族語表達，加上許多新興語詞在族語中也付之闕如，如果完全用族語，能夠表達的東西就會很受限，這些因素都讓他們自然而然採用「國語」交談。

也就是說，一種傳統的民族語言，它能夠承載的功能往往也只限於傳統的社會模式，走到現代化的文明世界，就很容易會被更強勢的語言所取代。

尤其原住民的傳統族語並沒有文字書寫，而如今學校裡的課本一定都是漢字，當然會一頭倒地往國語這邊傾斜；雖然面對日漸流失的語言大家都憂心

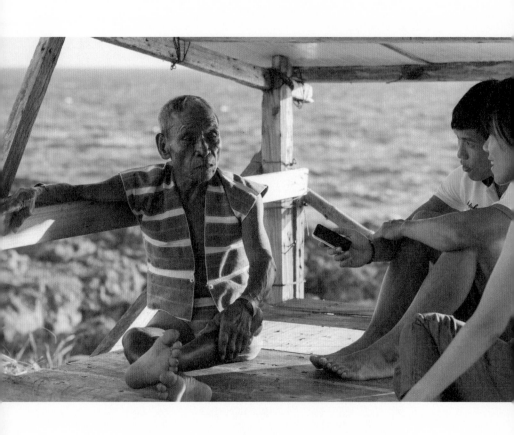

老人吟詠的歌聲，後來也放進了電影的開場音樂

仲仲，也都不斷疾呼要努力保存，但還是擋不住像流沙一樣快速消逝，這是形勢比人強的問題，真的非常無奈。

另外，過去達悟族人的生產模式，乃是由男人負責出海捕魚的「主業」，因而形成了以家族成員為核心的「漁團組織」，男孩在少年時期就加入了漁團之中學習和磨練，女性則主要負責田地的種植；但是原始的農漁業社會遇上了工商業文明，同樣也是往強勢的那頭快速傾斜，原本的漁團文化快速式微，芋頭田也往往在老一輩無力耕種之後，無人接手。新的時代、新的經濟模式、新的教育內容，許許多多新觀念和新資訊都不斷迎面而來，強勢文明就這樣輕易迭取代了傳統的一切。

近幾年觀光業興起，它一方面支持青壯年人能夠留在故鄉發展，一方面卻又對傳統文化帶來更大的風險；說起來，達悟族文化雖然是小島觀光的主要特色，但也有可能讓年輕的一代和傳統生活文化越來越遙遠。

如今甚至還有外地人看中蘭嶼的商機，挾帶更大的資本跑進蘭嶼來做生

意，摩托車租借一下就是上百輛全新的車子，另外像民宿旅館餐飲等等，當地族人的小本經營根本難以抗衡，生存空間更受壓迫。

這就好比陸客來臺旅遊最興旺的年代，陸資來到臺灣開店做生意一樣的狀況，看起來好像市場很活絡，但賺錢的卻不是臺灣人自己，強勢資金甚至還會打趴本地的店家，臺灣自身卻要吸收觀光客帶來的垃圾污染和對生活環境的破壞。同樣的困境如今也正在蘭嶼上演著，使得當代的蘭嶼對「觀光」既依賴又害怕；這樣帶著文化傳統走上文明的鋼索，既要維持平衡又要不失去自我，對蘭嶼來說的確是一個很大的考驗。

還記得二○一四年蘭嶼要開第一家便利超商時，贊成和反對的聲音一度激烈辯論，有些觀點認為這家便利超商是文明污染的象徵性指標，認為如果連蘭嶼這最後一塊淨土都被入侵，將是一件極悲哀的事。當時就連我們參加文化部的電影輔導金評選，都曾被問及對此事的意見。至於蘭嶼內部，同樣有人極力反對，但也有人期待宅急便和ibon的服務便利性，期待能買上一杯

只有大海知道

188

久違了的冰咖啡。

子喬老師說，當身邊的人都在為這問題爭論不休時，他其實感覺五味雜陳，這家超商的老闆剛好是班上學生的家長，原本大家都在祝福和期待他們展開新事業，被這麼一吵，當事人的心情也受傷不輕。

我想，文明的腳步是無法叫停的，就算擋住一家便利商店，但不可能擋住整個時代的走向，短短幾年，便利商店在蘭嶼已經開設第二家了。重點或許並不是這個超商品牌該不該出現在蘭嶼，而是蘭嶼自身逐漸覺醒的民族意識，逐漸回歸的文化認同。現在，蘭嶼當地有許多守護環境、守護海洋的自發性行動，而許多青壯年的有志之士也紛紛投入反核廢的工作中，挺身爭取曾經被剝奪的正義和權利，為自己的故鄉發聲。至於每一年的飛魚季和相關祭典直到今天都還保存得非常完整，堅強地維持住整個文化命脈的核心，維繫著每一位族人最深的情思，這些現象都是非常了不起且值得慶賀的。

就像《大海》電影裡演繹的，當代蘭嶼就是一腳跨在傳統、一腳跨在現

代化，二者並存但也互相拉扯，時而彼此推移消長；但有意識的回歸必然能夠讓蘭嶼在良好的守護中適性適量地發展，走出一條屬於自己的道路。

開拍前的危急

自從二○一五年我們決定再多給自己一年，時間很快就逼近二○一六年，也就是無論如何都要開拍的最後時刻。二○一五年的年底，我們最常琢磨的一件事情就是，究竟要在四月開拍，還是要在暑假拍？這差別在於，暑假期間是蘭嶼觀光旺季，島上每個人都忙得團團轉，我們可能較難尋得人力支援，而且遊客太多也不利於我們取景。四月份則是當地朋友們較有空閒的時段，天氣也大多晴朗穩定，不會遇上颱風；唯獨孩子們還是在學期之中，

只能利用週末假日進行拍攝，中間雖然有個春假，但頂多可多爭取到幾天。

兩項方案各有利弊，大家考量很久，最後還是放棄在四月份拍攝。原因是拍攝對孩子們來說其實身心負荷都很大，如果是在學期中間，孩子會有許多課業和學校活動的壓力，週六週日再應付拍攝恐怕會累垮他們，如此一來家長也必不樂見，而且拍攝前後應該還會遇上學校段考及蘭嶼鄉運這類重大事件。另外，學期中間連子喬老師恐怕也是忙得團團轉，而我們必然有很多事情需要子喬的支援協助。幾經評估，最後我們還是決定將拍攝期設定在七月，和觀光客跟颱風來個硬蹦硬。

開拍的前半年，也就是二〇一六年的一月份，我們派了一位工作人員進駐蘭嶼一整個月，尋覓主要場景以及還沒找到人選的演員。雖然之前的試鏡和成人演員表演訓練坊已經培育了一批種子學員，但還是有兩三個劇本中的角色找不到合適的對應人選。

而為了節約經費，這位工作人員單槍匹馬前往，人生地不熟的他在蘭嶼

住了一個月，把六個村落再地毯式的掃過一遍。有趣的是，時值冬北季風冷

冽瀟颯的時節，島上沒有半個遊客，餐館店家幾乎都不開張營業。一個外地

來的生面孔在島上四處奔走，倒是引起不少人的關心；尤其到了吃飯的時

間，常有人擔心這位年輕大男孩沒處用餐，於是就把他邀回家飽食一頓。因

為這個緣故倒讓他交到不少朋友，建立了新的人脈關係，不但把我們拍攝電

影的資訊傳播到更多人耳裡，而且也得到很多新的支援力量，後來我們主角

家的主場景就是這樣輾轉借到的，電影中的造船棚也是這回結交到的新朋友

提供場地讓我們搭景。

這個年輕大男孩就是後來我們正式拍攝的副導，為了《大海》這部電影，

那年一月他在蘭嶼一天要喝好幾攤的酒，不少人見他英俊聰穎都想幫他介紹

女朋友，卻不知年輕的他當時已經結婚。那次農曆新年他的老婆大人還特地

飛到小島陪他過年，兩人為了電影付出的精神令人感佩。

我們的女主角張靈和小男配角瑋瑋其實也是那次開發的演員；瑋瑋是一

個外型平凡純樸的孩子，不容易吸引別人的注意；他的父母離異，母親已離開蘭嶼去到臺灣，他因為非常思念母親，那年主動爭取擔任舞蹈隊比賽的主角，希望到臺灣比賽時能夠跟母親見面，當然也希望母親能看到他的表現。

子喬老師看中瑋瑋的好歌喉並且被他的誠意所打動，花很多力氣教導訓練他。而平時個性有點害羞的瑋瑋，後來果然不負眾望，這年由他擔綱主演的歌舞劇為椰油國小奪得了十年來的第一次全國比賽冠軍。

還記得我第一次和瑋瑋本人面談，他對於自己的感受和想法都講述得十分清楚，尤其是講到母親分隔兩地的心情，那開放的態度讓我很驚訝；平凡含蓄不出風頭的他，其實是個慧黠的孩子。後來我為了瑋瑋特別加寫了一個角色，戲分不多，但希望能映襯出兩個孤單的孩子惺惺相惜的感覺。

曾經參與過表演工作坊的演員們，至少我都能掌握每個人的狀況，但新加入的張靈、鳳英祖母和瑋瑋卻從來沒有進過課程，就讓我比較擔心了。尤其鳳英是長輩，雖然她是故事的原型人物，她的外型和氣質也都十分符合我

的想像和期待，但演戲總是另外一門學問；所以雖然我一直鎖定她演出，無

形中還是有點擔憂。

原本在二○一五年我們就和鳳英約好請她來參加我們的表演訓練坊，但

她臨時牙齒出了狀況，當時我們進了蘭嶼她卻跑去臺灣看牙，加上牙醫要求

她連續幾天都必須回診，她只好一整週都留在臺灣，結果就錯過了原本安排

好的表演課。

直到開拍前一個月，才總算如願讓鳳英祖母加入課程，另外當然也包含

新加入的張靈和瑋瑋，還有一位飾演國小校長的朱大哥。

這時候呂鷗、達卡安、村山哥、春英大姐等其它演員都已經上過兩期課

程了，鳳英是裡面年紀最大的，達悟文化又特別注重倫理輩分，她一位老人

家在教室裡被老師要求跟大家一起玩遊戲進行活動，難免有那麼一點放不開

的矜持感。

開拍前十天我進島和演員們一起工作。我剛到的第一天，就遇上表演老

小演員瑋瑋

師安排的觀影課，我們事前在臺灣準備了兩部片子給大家看，目的是讓大家更理解我們要拍攝的片型，導演也有個媒介可以跟大家進行討論；兩部片其中之一是日本電影《無人知曉的夏日清晨》，描述孩子被母親遺棄的故事。

那天看完片，鳳英的情緒非常激動，頻頻拭淚。我知道這是一個重要的機會，便上前和她聊天。鳳英說電影中的孩子們受苦令她感到很不捨，她也想起自己的孫子，因為自幼就沒有父母在身邊陪伴，內心是多麼的無助和孤單、多麼羨慕別的小孩有爸媽陪伴。

那一刻，我發現鳳英是一個感知能力很強的人，她對孫兒，並不只是出於生物本能的溺愛或慈愛，還因為她對於另一個生命所承受的痛苦，有著敏銳的感知和深刻的同情。

那天我大膽的和眼前這位長輩擁抱了，我很心疼她，活得這麼堅強，又度過這麼多辛苦。在這之前，我對於她是陌生的，她甚至想不起來幾年前我曾拜訪過她；導演這名稱之於她也僅僅只代表工作倫理上的職權與分際。但

是在那天之後，我們之間像有一條無形的線牽繫著，她知道我是一個懂她的

人，而這部電影將會讓她說出自己，說出內心所有的感受。

離開拍不到一個月了，我看見鳳英終於理解這不只是一個打工機會（她

曾參與過別的片子拍攝），我們講述的是她的生命故事，也是蘭嶼近幾十年

來大多數家庭都在面對的一份離別心情。當我感覺到鳳英把自己的心打開

時，我就知道她的演出一定會十分動人；總之，對於阿各斯這個角色我終於

放心了。

豈料一週後，原定飾演 Maran（叔叔）的張村山大哥卻傳來出車禍的消

息。據說，那天早晨村山哥買早餐時還遇到我們的副導，兩人閒聊了一會兒。

因為那段時間村山哥正受聘於某家客船公司，是在港口工作，他看上班時間

快到了，便匆匆騎車離去，沒想到路上摩托車打滑自摔。

還沒開拍演員卻受傷了，這下我們還真是慌了手腳。村山哥被送到臺

灣，消息傳來，他摔斷了三根肋骨，可能要靜養一段時間無法工作。這真是

令人錯愕，一直以來對於參與電影演出最是充滿熱忱、總是犧牲工作時間跑來上課的村山哥，最後一刻居然無法參與演出，真的讓我們非常難過。

但現實問題還是得解決的，村山哥的角色說起來並不輕，他也已經準備好一陣了，如今臨時要找人替代他上場，對我們和演員本身來說都是個考驗。正在傷腦筋時，副導建議我考慮由達卡安來補位，畢竟他參與過多次表演課程，而且表現也非常傑出。

在拍攝前一年，對於村山哥、呂鷗、達卡安這三位中年男士，我都各有角色的安排。村山哥演小孩的大伯，呂鷗演父親，他們二人是表兄弟的關係；至於達卡安，我特別為他另寫了一條支線，讓他擔綱重任，有十足的發揮空間。可是後來經過各種演變，劇本也進行了多次修改，在整體結構考量之下，這條支線最後居然又被刪光了，我們也只好帶著遺憾，安排他演一個客串的小角色。怎料開拍前村山哥受傷，達卡安又遞補了他的空缺。命運這東西有時無情到令人咬牙詛咒，但有時又具備了某種微妙難解的意含。

達卡安上戲，解除危機

達卡安，文明世界裡不識字的零分先生，卻驕傲的自封是野性海洋大學生，同村的人則封他為海王子；這樣反差強烈的綽號卻在同一個人身上。因為許多的陰錯陽差，他曾經像是被我們捨下了，現在又得回來拯救我們的危急。這狀況我連對他說出感謝之詞都嫌有點矯情，只能說，這實在像是上帝給我的恩典，更像上帝要藉機彰顯這個人是多麼的好。

不過，達卡安的補位卻也引發了另外一個新問題——拼板舟。因為他的角色在電影中既要造船也有划船的場景，原本，製片組已經跟人講好了到時候商借拼板舟，但現在一換角，拼板舟的船主又不肯借了。同仁來跟我說時，我真的很錯愕，為什麼劇組換角，船主就不借船了呢？我後來聽了我們的文化顧問魯邁的說明才瞭解，因為村山哥是東清部落的人，原來的拼板舟也是跟東清的人借的，船主認識村山哥，知道拍攝時是由他來划船，因為信任他所以願意出借。但達卡安不是同村的人，彼此之間不熟，船主擔憂拍攝過程中船隻不小心受到損傷，所以就不願出借了。

這會兒我才知道，原來這一向魯邁和我們的製片組同仁為了借拼板舟一事，早已傷透腦筋，雕刻華美的拼板舟在蘭嶼是十分珍貴的，除了關係極好的親友，一般來說船主不會隨便借給別人，尤其船隻出入灘頭時，海面下總有許多看不到的礁石，如果不是常划船也熟知海面下的地形，很容易輕輕一碰就傷了船身珍貴的手工雕刻，這有點像名貴的車子不會隨便借人，是一樣的道理。

但，既然船主在乎的是由誰來划，那為什麼不跟達卡安同村的朋友借呢？事實上，魯邁和達卡安本人，甚至和達卡安同村的呂鷗，早就已經問過同村朋友一輪了，但依然還是沒借到。我不禁想起以前還是個觀光客的時候，每天在灘頭看到一艘艘排列整齊的拼板舟，哪能想到借艘船拍攝竟是這般不易，不僅出錢也借不到，而且船主本人的種種考量顧慮，都不是我們這些外地人預先能設想到的。

那段時間，不僅是劇組同仁，連魯邁都開始力勸我放棄有雕刻的拼板舟，

退而求其次採用漆成全白的、沒有雕刻彩繪的船隻；因為只要沒有雕刻彩繪，船主就不會這麼怕船身受傷了，相對也容易借到。

我看得出來大家為了這件事已經花了很多時間，真的非常辛苦，大家也是渴望趕快解決問題，讓事情能夠往前推進，不要一直卡在一個小點上，但我心裡怎麼想都覺得不對，實在無法就這麼放棄。為了這件事的意見不一，大家彼此間的關係一時間也有點緊張；但我還是相信等電影拍出來，畫面上呈現的假若不是人們熟悉的雕刻彩繪船，不管是蘭嶼人還是外地人、不管是觀眾還是我們自己，都會無法接受也無法面對。這麼重要的一個符號表徵，是不可能容許任何折扣的，如果現在我退讓了，未來的任何辯解都只是一種藉口而已。所幸，最後終於有人願意借船，再度拯救了我們的危急，讓大家鬆了一口氣，也讓這件因為借船而引發的內部緊張，終究有了皆大歡喜的圓滿收場。

至於達卡安後來上戲的表現果然令人眼睛為之一亮，這個人真是渾然天

成，他非常容易專注在狀態裡，不受周邊雜音的影響和干擾，既不會掛慮自己演得對不對、更不去擔憂導演覺得好不好；一入戲就如入無人之境，彷彿進入另一個時空，那種投入的狀態讓人完全感覺他就活在那裡面。達卡安這樣的特質在鏡頭前真的很迷人，我越來越相信這位救援投手真是老天恩賜。

之後又發生了一些始料未及的小狀況，例如我們選定的採摘龍眼場景，竟因為這一年的風向問題全都不結果實，幸好仰賴劇組同仁們的機智和魯邁的幫忙，大家花了很大的力氣「移花接木」，才終於順利拍完了這場戲；重點是，還拍得天衣無縫、十分完美。接下來則是開拍沒幾天就出現的颱風警報，而且從路線看來，位在南太平洋上的蘭嶼首當其衝。

之前的幾次小危機最後都化險為夷了，颱風應該也沒事吧？應該頂多停拍一兩天而已吧？我們大家都很緊張，很希望出現神蹟、颱風能夠轉向甚或煙消雲散；至少，希望影響層面不要太大，不要影響到拍攝工作。

絕處逢生的命格

「電影劇組的噢？要打統編對不對？973XXX45 是吧？」

我應該是最後一個知道，蘭嶼全島有發票的店家居然全部會背我們家的統編號碼！想想雖然很合理，但還是在心裡小小的得意了一下。

這大概是危機重重中的一點小樂趣吧，此刻的我們，其實正在搜括店裡所剩不多的食物，當做颱風時期劇組的備糧。

尼伯特在南太平洋形成了，朝著蘭嶼直撲而來。雨勢打亂我們每一天的

通告單，整個劇組每天都在陣雨裡鑽進鑽出，想盡辦法搶拍進度。只是，誰會想到尼伯特還沒來，鳳英的孫兒外出夜遊車禍，她陪伴孫兒前往臺灣檢查和就醫，變成眼下比颱風還要令人擔憂的變數；萬一鳳英沒辦法趕回來繼續拍，我真是欲哭無淚，完全找不到備案了！

颱風侵襲的當天，原本住在海邊民宿的劇組人員全部疏散到地勢較高的房子，我則是借住到魯邁和珮慈的家裡。生平第一次，我可以感覺到強勁的風力能搖動房子，兩層樓的水泥房子在風中顫抖搖晃，非常不尋常。我從來都是不怕颱風的，居然被嚇到不敢獨自待在二樓，寧可窩在一樓客廳的沙發，心裡還覺得睡得安穩些。

天剛亮，我感覺客廳已經有人在走動，是魯邁和他的弟弟起床了，原來風雨已經結束，他們在屋外拆卸防颱的木板。以前聽魯邁說過他的母親很怕颱風，每回有颱風消息他們都不會在媽媽的面前提起，免她憂心。我當時還覺得不解，直到自己第一次在蘭嶼經歷颱風，才知道小海島颱風的威力。此

刻感覺屋外風雨已歇，終於才又呼呼大睡了好一陣子。

颱風過後，仍然動不動就下起大雨，我和幾個劇組夥伴四處去巡視受損的場景。馬那衛家的主景損壞不輕，許多地方需要修復；芋頭田被摧毀了，得等它長回來；而海邊酒吧 Du Van Wa 的屋頂整個被掀翻，災情最為嚴重。然後至關重要的椰油國小，我們最喜歡的一棵大樹被摧殘得十分狼狽，二樓教室則是嚴重積水，每間都淹到小腿高度，教室裡的雜物在水面漂流。另外，我們攝影組的車子窗戶被擊破進水，車輛本身和器材都有損壞。

停拍了兩天之後，我們迫不及待趕緊復工了。天空依然不時下著陣雨，我們也仍舊得在夾縫中求生；只是，經常都必須忍痛捨棄原本設定的場景或光線，退而求其次移到室內拍攝；雖說是為了彌補進度，但每一思及和原本期待的落差，我的心情就非常徬徨，憂心影像拍出來不如預期。

這段時間，整個劇組都十分刻苦，美術組要修復受損的場景，每天都在和颱風造成的混亂殘破奮鬥；另外因為海象極差，貨船很久都沒來蘭嶼了，

製片組光是要解決大家三餐的問題就傷透腦筋。至於導演組則是每天搔破頭的調班表、改劇本，只要雨一停，我們就趕緊移動想搶一點珍貴的陽光，但往往拍沒多久又下雨了。最後，就連室內的場次能拍的也都差不多拍完了，馬那衛家屋的主場景還沒修復不能進，鳳英還沒回來，有她的場次也不能排……所謂的雨天備案，說起來是很理所當然，但事實就是現在什麼都卡住，讓我們幾乎動彈不得。

颱風過後，每一天都像有解決不完的難題，我的情緒極為低落，每天收工都覺得非常挫折。我們用盡力氣、榨乾腦汁，但我還是覺得自己沒能把片子拍好，真是有種無語問蒼天的無力感。

某天在民宿的房間裡，我看著電視新聞出神，這週的新聞重複報導著尼伯特颱風在台東造成的嚴重災情，其實這些內容我也已經看了一遍又一遍；我先生的父母家就在台東市，同樣是這次風災的受災戶，家裡的透天厝屋頂整個被掀翻，兩位老人家在颱風夜都受了不小的驚嚇。

原本，我的心神全鎖死在當前拍攝的困境之中，但那天看著新聞的時候，我心中卻突然靈光乍現，有了不一樣的領悟。

尼伯特颱風還沒到來之前，所有的氣象預測都說它是直衝蘭嶼而來，因此當地人也非常擔心會不會再度發生像二〇一二年天秤颱風的慘況。但是事實上，颱風後來是在台東登陸，造成的最大災情也是在台東，台東被毀壞的程度幾乎史無前例。

我忽然明白原來我們是幸運的。看看台東如今的慘況，颱風的方向假設如原本預測般直撲蘭嶼，今日的台東就會整個代換為蘭嶼，而我們也鐵定不可能再拍下去了。現在我們的處境雖然很困難、拍攝的感覺也不如意，但至少我們沒有被迫停拍，我還有什麼可抱怨的呢？

思緒走到這裡，我有點忍不住濕了眼眶；但這不是無助淚水，也不是怨天尤人的自傷，而是感謝上蒼留了一條路給我走。步履維艱又怎樣？總比完全走不動來得好吧！

那天開始，我不再糾結在挫折的情緒之中，台東有多少家庭連修繕房屋都排不到工班，還得忍受下雨屋漏之苦。我們真該偷笑了，應該好好打起精神來面對，而不是浪費心神在那裡感歎自憐。

忘了從哪一天開始，陣雨終於漸漸下不下了。椰油國小的場景已經殺青，雖然拍得不盡如人願，但總算勉強撐了過來，就看剪接怎麼運用了。

這時候傳來一個最振奮人心的消息，有人在村子裡遇見鳳英了，她和孫兒都已經平安歸來；年輕人的傷勢已無大礙，鳳英臉上也綻現笑容，看來很快就能歸隊了！終於，一掃颱風帶來的陰霾，我們轉進修復完畢的馬那衛家屋主場景，進入到一個新的階段。就連原本以為一定得放棄的海邊酒吧場景，店主也把屋頂修好，省掉了我們又要換景和連帶而來的種種變動，而芋頭田重新生長的速度也比預期中快許多。

記得在蘭嶼殺青的那一天，呂鷗說，像尼伯特這樣的強颱按理說造成的災情通常會更為嚴重；有時強颱之後伴隨的是半個多月的雨水，有時則會吸

引另外一個颱風接踵到來。像《大海》遇到的情形，最後居然還能夠拍完，可以說非常幸運。就連我們的製片人保保也同樣認為《大海》遇到的狀況這麼多，能夠拍完確實像個奇蹟。

而我自己也漸漸發現《大海》真的有種絕處逢生的命格，往往在快要走到山窮水盡的時候又峰迴路轉！總之在經歷了這麼多大大小小的事件之後能夠完成，真的要感謝上蒼，也感謝和我一起努力度過難關的每一個人。

Before Action

「Before Action」是在某次的試拍練習中表演老師黃婕菲傳授給我的。

之所以要做試拍，目的是讓素人演員習慣鏡頭。過去幾年的籌備期，我們只有給戲劇夏令營的小朋友們進行過試拍，讓他們演出微電影，至於成人演員朋友，反倒比較沒有機會面對鏡頭；因此，就算在教室上課時表現不錯，還是很難預料實際上場的狀況會如何。畢竟，教室裡都是熟悉的老師同學，大家已經培養了信任感，但到了拍攝現場周邊全是不認識的工作人員，

一開機，當所有目光都聚焦在自己身上時，沒有經驗的演出者很容易慌張不自在，導致瞬間手足無措，加上真實拍攝往往要跟時間賽跑，沒辦法像上課時那麼從容，有時間慢慢琢磨或溝通。所以，開拍前我們盡量安排每一位演員都能進行試拍，雖然為了節省開銷，那時所有的拍攝硬體設備和技術人員都還沒進島，我們大部分都只能用手機拍攝，但還是有不小的幫助。

有一回我們為了讓演校長和房東太太的兩位大哥大姐有點突破，刻意安排他們演夫妻，迎接兒子從臺灣回蘭嶼來探望父母。原本他們準備了豐盛的飯菜等待兒子，卻完全不知道我們給兒子的任務卻是要在吃飯時向父母出櫃告白──說出自己是同志的祕密。

飾演兒子的演員接到指令後，起初對於同志的角色有點抗拒，而且還十分尷尬；但基於敬業的態度他仍鼓足勇氣努力一試，並要求獨處二十分鐘為自己做準備。至於演出父母的兩個人則完全沒有任何心理準備，單純的以為只是在演兒子從外地回到蘭嶼，全家團聚吃飯的簡單情節。

拍攝時，當兒子終於開口告訴爸媽他還帶了一位朋友回蘭嶼，但暫時安排住在外面的民宿，母親起初的反應頗為驚喜，試探兒子是不是有對象了，開心地問說怎麼不帶朋友回來吃飯？沒想到兒子支支吾吾說出了心中的祕密……那場戲，我們看見三個演員的情緒轉折；兒子從緊張不安到終於鼓起勇氣，母親從雀躍期待到無法掩藏冒著火，父親雖然難以接受但終於強做鎮定、努力表現出開明的態度，然後還得兼著安撫妻子、折衝二人的衝突……

演員呈現出來的這些情緒的轉變完全沒有經過事先安排，所以特別真實；而這樣的嘗試對演員或對我們來說，都有種十足伸展的感覺，非常過癮，雖然這些情節在實際要拍攝的電影中都不會出現，但卻可以讓演員們培養膽量、增加經驗，透過進入不同角色的世界——尤其是完全陌生的人生經歷——進而體會到自己在表演上的可能性。

另外一次記憶深刻的試拍是我們的女主角張靈。張靈當時在德安航空上班，是個全職工作，必須排休或跟同事調班才能參與電影演出，時間卡得非

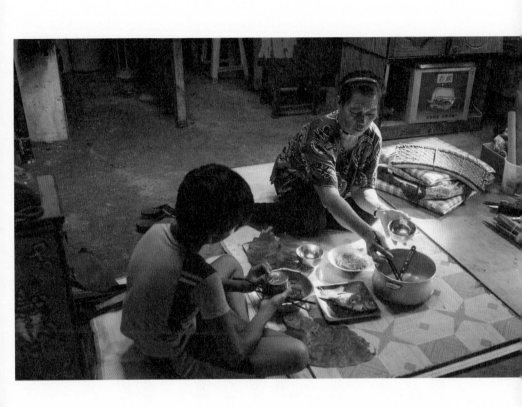

鳳英阿嬤深刻且生動的演出，打動劇組每一個人。

常緊；她也不是最初主動來試鏡的朋友，而是在開拍前半年才被我們發掘，因此參與表演訓練的時間較短，一直都快開拍了，張靈還是有點自信不足，她緊張，我們也有點擔心。

我們幫張靈安排的試拍是在一個露天的小酒吧，劇情是無聊的遊客男子點酒並跟她搭訕；而我們給張靈的指令是必須把男子趕走，最後就算發脾氣撒潑都沒關係。沒想到，男子與張靈周旋了半天，張靈完全拿他沒皮條，最後居然還把手機號碼給了對方，讓我們所有人瞬間傻眼。事後問她為什麼，張靈的理由則是：她覺得唯有這樣才能打發對方……。當下我才發現，這女生都說自己兇起來很潑辣，事實上她的個性算是很體貼溫和的，本質善良而且愛好和平。

瞭解演員也算是一種意外收穫，但我還是有點傷腦筋──有沒有可能激出張靈的強悍和潑辣呢？幸好當時我們的表演老師婕菲人在現場，她立刻想了一個方法，要我們的副導上場飾演張靈的男朋友，而且婕菲私下偷偷給了

副導要伺機和張靈吵架並且提出分手的指令。

結果，張靈聽到對方想要分手就急哭了⋯⋯。

演完這個橋段，再重拍一次無聊男子酒吧搭訕的戲，張靈心裡還帶著剛

剛跟男朋友吵架和被分手的怨氣，即使她的怨怒是一種偏向隱性的狀態。這

回，當無聊男子前來搭訕時，她整個火氣全上來了，態度一百八十度轉變，

三兩下就讓對方知難而退了；真可以說是能量大爆發，氣勢全然不同。

婕菲說，這叫做 Before Action——讓演員實際演一遍前面發生的事件，

也就是讓原本不需要拍攝也不用演出來的「背景」真實地操練一次，目的是

幫助演員進入狀態。那一次，我見識到這個方法多麼好用。

到了開拍沒多久，婕菲因為工作必須回去臺灣。有一回我們即將要拍攝

小男主角日夜盼望的父親終於回到蘭嶼，但我卻發現飾演祖母的鳳英和飾演

父親的呂鷗二人，彼此相處的關係似乎有點生硬，怎麼看都不像一對母子，

反而像部落裡晚輩對待長輩應有的彬彬有禮。

我問呂鷗他平時和母親的相處方式，他說他的家人關係很親密，和媽媽之間常會互相擁抱來表達情感。但我問鳳英兒子離家兩年遠道回來，她認為自己會如何反應？鳳英卻告訴我蘭嶼人的習慣是兒子成長了就不再會摟摟抱抱，畢竟兒子已經是個大男人了。

原來兩個人對於情感的表達方式大相逕庭，鳳英很保守而且會覺得不好意思，她一不好意思，呂鷗也就瑟縮放不開了，表現出一種不敢逾矩的拘謹。

這時我想到了 Before Action，決定模擬一場兩年前呂鷗離家、祖孫二人為他送行的戲碼。因為不用拍攝，所以讓演員在干擾最少的環境中進行，我們在中午放飯後把臨時用餐的鐵皮屋清空，讓大部分的工作人員離開現場，只留下三位演員來進行。

這次的實驗十分成功，兩年前的送別，激出了鳳英和呂鷗對彼此身為母子關係的親情感受；兩人終於從相敬如賓連結到自身的經驗——親人離開蘭嶼去臺灣工作；而這份生命體驗的投射，讓兩個人真正進入了角色。

到了下午正式拍攝呂鷗從遠地回到蘭嶼的戲碼，母子二人相見時不僅眼眶含淚互訴思念，而且還不知不覺緊握著對方的手；鳳英再也沒有原本反應出來的不自在和放不開，當然，互動中也不再有之前那種客氣與距離感，鏡頭裡的這對母子已經成功說服了我。

當然，Before Action 在之後的拍攝中又數次幫助了演員，也幫助了我。

而最另類的一次 Before Action，是鍾家駿在高雄拍攝馬那衛去愛河邊找爸爸的情節；在整個電影的拍攝中我從來不給演員要「哭」的指令，那是唯一的一次，我要求家駿如果情緒到了就讓自己真的在鏡頭前落淚，不要忍耐也不要隱藏情緒。

結果，拍攝前幾個 Take 時，家駿的眼淚還是一顆一顆的滾了下來，但是因為還需要換鏡位攝取不同的角度，這時候他已經哭上兩三回了，卻還是需要精準的重複演出。

這時家駿站在我的跟前，抬起頭來看著我說：「妳趕快跟我說要殺青

了！」我呃了一聲，一時無法會意，茫然不解的看著他。

「什麼意思？」我問，於是家駿又說一次：「妳趕快告訴我今天就要殺

青，我就會有眼淚了呀！」我這才恍然大悟……原來，這是家駿的 Before

Action！

結果還真是立即驟效，快要殺青的那份不捨之情，讓家駿在鏡頭前哭到

不能自已；對表演充滿熱情的他，經過了這麼些年的準備和等待，終於走到

可以盡情揮灑的這一天；但卻也是我們要劃下句點的時候了。

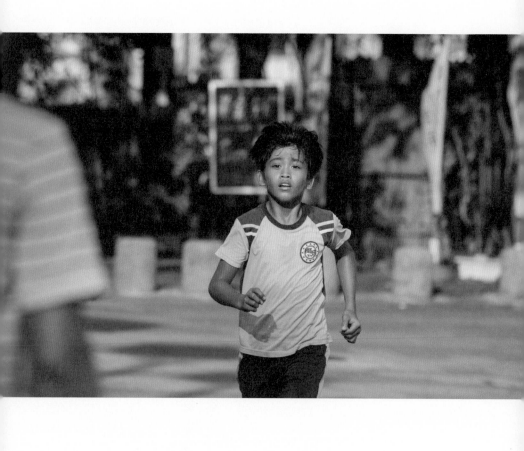

生命需要野性

我一直告訴別人，雖然《大海》這部電影是出自椰油國小舞蹈隊跨海來臺灣參加比賽的真實事件，但它並不是一部以比賽為主題的類型電影，對我來說，只要呈現出小朋友在舞台上的樣貌——讓蘭嶼的孩子向世界發出自己的聲音、告訴人們自己存在的姿態，就已經足夠。

子喬老師說，他希望透過比賽讓蘭嶼的孩子增加自信；而我自己認為，這份自信倒不是因為別人所評定的分數與名次，而是因為孩子們真正認識了

自己，進而相信自己，最終能夠成為自己。當然椰油國小舞蹈隊自成軍以來，的確獲獎無數，但是比賽上的成功跟我想要拍電影其實並沒有多大的關係。

電影的籌備前期階段，如果遇到椰油國小在臺灣有小型表演，我就會去現場看看，有一回他們在高雄參加南區初賽，我搭高鐵前往觀賽，順便充當親友加油團。

那次初賽參加的隊伍只有三隊，而錄取名額也是三隊，換句話說無論結果如何，這三隊都能夠參加一個月後在台北舉辦的全國總決賽。

上午彩排時，另外兩個隊伍的表演都有模有樣，但是當椰油國小上台時，孩子們顯得十分鬆散生疏，舞台上子喬老師不斷扯著嗓子對學生下指令、拉位置，不過，小朋友依然一付傻呼呼搞不清楚狀況的模樣，最後雖然勉強排了一遍，卻還是讓人捏一把冷汗。

下午的正式比賽開始了，椰油國小上了台果然還是七零八落的不知所云……最後不出所料被頒發為初賽第三名，其實也就是最後一名的意思，不

過因為比賽的機制就是錄取三隊，所以椰油還是得以晉級。

事後子喬老師告訴我說，因為這兩個月全校都很忙，先是段考然後又是蘭嶼全島的鄉運活動，原本校方打算放棄參加這次的歌舞劇比賽，但因為主辦單位熱情邀約，最後才勉強倉促報名。當然，準備時間不足、小朋友都不熟練，加上大家的身心都還處在疲累狀態，演出就非常不理想。

令我驚訝的是，對於這樣的結果子喬老師居然一派輕鬆，即使孩子們今天的演出很「走鐘」，但子喬事後依然大力嘉許孩子們的表現，這個第三名加上晉級決賽的資格讓整個團隊的氣氛歡樂無比。反倒是我，雖然硬擠出笑容配合這樣的氣氛，心裡卻感到耿耿於懷。

接下來那段時間，我總會不自覺地特別關心子喬老師的臉書動態，尤其當他分享孩子們準備總決賽的練習狀況，我就會緊張的多看上幾眼；畢竟上回在高雄那份「捏一把冷汗」的陰影尚未消散，我好擔心孩子們總決賽的表現不好。何況身邊還有幾位朋友主動預約了要跟我去決賽現場觀看，他們的

熱情都是因為常聽我說到蘭嶼椰油國小舞蹈隊，我也擔心讓他們感到失望。

七上八下的一顆心終於等到了總決賽這一天，我也七上八下的坐在觀眾席等待椰油國小登場。結果，布幕才剛揭起，全場的目光就被牢牢吸引，演出的氣氛和氣勢果然跟一個月前截然不同；簡潔有力的劇情呈現出達悟族人和大自然相依相存的傳統樸實生活，雖然沒有豐富熱鬧的歌曲舞蹈，一段黑夜在海上划著木槳捕飛魚的情境，靜謐深沉的氣氛反而讓人眼睛為之一亮。

這次的演出，雖然劇情和初賽時一樣，但呈現的方式卻已完全改變，這段時間子喬老師一定是重新排過戲，賦予了它全新的面貌；外加小朋友全力排練，彌補了原本的生疏，整個表演變得沉穩精準；而劇情推演的節奏由緩慢而緊密、層次分明的逐步推向高潮，相當精彩。

那年由於日本福島核災事件，臺灣人也重新開始反思核能的安全問題，並進一步引發了核廢料存放蘭嶼的程序公義檢討。今年椰小的歌舞劇內容正是呼應這個主題，演出當年核廢料被放置蘭嶼的過程，以及蘭嶼史上的第一

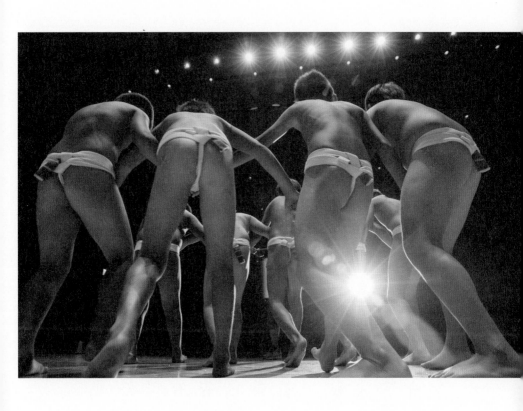

次集體抗爭事件。當然抗爭是失敗無效的，當表演最後孩子們在台上喊出拒絕核廢料，當老人牽著孩子的手茫然穿梭於核廢桶之間，台下觀眾不約而同站起爆出如雷的掌聲，椰油國小也實至名歸地獲得了全國總決賽的第三名。

子喬老師在閒聊曾經提到過，他認為孩子們參加比賽重要的是過程中的學習，以及增加對事物的經歷與體驗。因此，他不會特別要求他們舞蹈要跳得像專業的現代舞舞者，或呈現出有如美聲家一般的歌喉。對於這番說法，我最初並不以為意，後來才慢慢體會到，這話說起來輕鬆，能夠落實卻不容易；就像在高雄初賽的時候，我看到孩子表現不如預期，心中就有挫折失望。

果然我們這些生長在主流裡的文明人，對於分數和成敗還是很計較的，總是難以跳脫用秤斤論兩的方式來衡量一件事的價值，這種功利思維，最後當然就演變成以成敗來論英雄，甚至經常因為自己的挫折感去批判孩子；原來，真正扼殺一個人自信的，並非挫折失敗的事實，而是人們對於挫敗的眼光和態度。

我也才明白，那種不管結果如何，只要盡力去做都值得讚美的精神，就是在培養孩子能夠最大的自信，讓孩子能夠無所顧慮的去「做」。

做，就會有機會、就能在裡面學到新的東西，學到東西才是最重要的禮物，而不是拿到獎狀和獎盃。相反的，若因為害怕結果不好、害怕被嘲笑、被責備批評就不敢採取行動，人就只敢做自己擅長而且有把握的事情，對於把握不足的部分就永遠裹足不前了，這才是一種缺乏自信的退縮反應，會讓人變得保守而缺乏冒險精神。子喬老師展現的是一種真正愛孩子的教育家才有的態度，而不是只愛自己的考績，把孩子當做功業；這樣只看過程努力與否，無論成績好壞都不予責難的態度，或許反而更能夠為孩子培養出膽識。

另一個印象深刻的小事件是在電影拍攝時期，電影中的全國大賽，我們商借了位在高雄的美國學校表演廳，而在拍攝這場戲的前一天則是安排了椰油國小和其它支援拍攝的隊伍先進行彩排。

所謂的「其它支援拍攝隊伍」事實上只有同樣位於高雄的屏山國小一隊

而已。原因是時值暑假，若要從外縣市邀請其它隊伍前來參與拍攝，學校必須要召集幾十個小朋友，還得一一徵得家長同意，並且調度數名休假中的老師帶隊照顧管理小朋友，這對於暑假中多數家庭會安排出遊出國的狀況來說實屬不易。另一個原因則是，除了需要費時費力的從外縣市徵召，龐大的交通食宿和演出和版權費用，對我們這個預算拮据的劇組來說實在花費太大難以支應。

經過各種努力嘗試和考量，最後還是只有高雄屏山國小一支隊伍支援拍攝，幸好屏山國小的成員涵括了兩個原住民族，他們有排灣族的舞碼，也有卑南族舞碼，在應用上多了一點選擇和變化。

彩排當天，安排的是屏山國小先到先排，當時連學校校長都陪伴小朋友前來，鄭重的態度讓我們非常感動。

「請問蘭嶼的小朋友什麼時候來？等一下他們彩排時我們能否留下來觀摩？聽說他們是今年全國歌舞劇比賽的冠軍，我們小朋友都很想看看他們的

只有大海知道

232

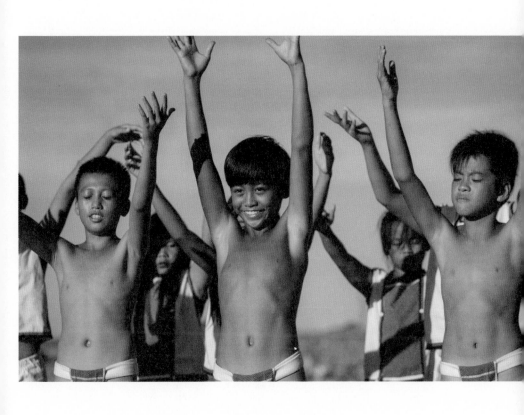

表演，好好學習一下。」校長問我。

「蘭嶼的小朋友們今天上午才剛坐船到屏東，剛才回報說已經到達高雄，在旅館下完行李了，正在過來的路上。咦？屏山國小沒有參加今年的歌舞劇比賽嗎？」

在校長的說明之下，我才知道屏山國小向來參加的是另外一個系統的比賽，是以單純舞蹈為主的，因此他們從來沒有跟椰油國小遇在一起。當然我立刻表示歡迎待會兒留下來看椰油國小的彩排。

在帶隊老師的指令下，屏山國小的小朋友上台了，這是一個人數龐大的隊伍，才走上台，孩子們就很有秩序的一一站好了自己的位置，不到幾秒便準備就緒，安靜而且聚精會神。音樂一下，孩子們立刻投入於自己的演出，舉手投足神態動人，充滿舞台魅力。

「他們好強啊！」

「屏山國小太厲害了吧？」

「小朋友怎麼秩序這麼好？完全像職業級演出！」

「這要怎麼說服觀眾椰油國小得冠軍？」

劇組工作人員簡直是一爭相走告，大家全被這個支援配合的客隊給震懾了，每個人都有種「椰油國小怎麼比？」的傻眼和恐慌感。

「嗯……我劇本中沒說椰油國小得冠軍啊。」我囁嚅解釋，其實心裡也是涼了半截，「總之還是第一次出賽，遇到其它強隊很合理的啦。」

不久，椰油的小朋友們到場了，果然，有別於屏山國小那種專業和有秩序，蘭嶼的孩子們仍是一貫嘻嘻鬧鬧，吵鬧雜亂。好不容易上了台，繼續打來打去，讓大人們喊到嗓子快啞……，就在這樣的一片混戰中，椰油國小好不容易「彩排」結束，而屏山國小也不知何時默默從觀眾席淡出了，我彷彿從一團毛線球的糾纏中探出頭來，隱約記起剛才屏山國小的校長好像有來跟我道別。

來到隔日的正式拍攝，這一天台前台後、台上台下要拍攝的場次非常多，

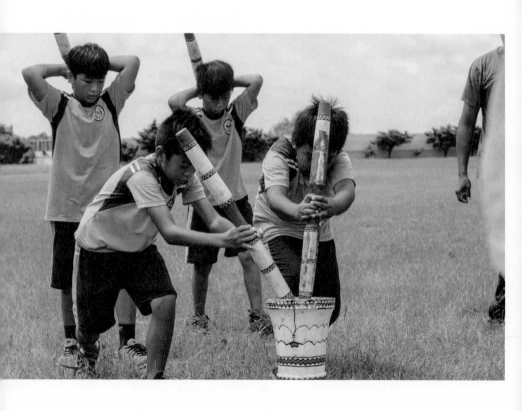

時間十分緊迫，而且校方租借的時間只能到晚上八點。上午我們把屏山國小的部分快速拍完，下午繼續和椰油國小的部分奮戰。大部分小朋友其實很快就電力用盡，顯露疲態，幸好子喬老師大力幫忙穩住小朋友，加上鍾家駿的狀況一直保持得很好，他不管是體力還是心情態度總能維持極佳水平，讓我即使是陷入苦戰之中，都能感覺有種支持；後來幾段舞碼家駿和孩子們表現頗為耀眼，攝影捕捉亦佳，我總算感到放心。

後來回到台北剪接，因為剪接師並沒有參與任何前期工作，對我們的拍攝過程也一無所知，當我們一起看著登台比賽這場戲的時候，卻都有種共同的感覺；首先，屏山國小的舞姿之美確實讓我們打從心裡崇拜，我們甚至經常像小粉絲般，目光炯炯盯著台上的明星，動不動還發出驚歎的讚美之聲。

再來就是，我們發現蘭嶼的孩子雖然沒有屏山隊的種種優點，卻還是有一股特別動人的爆發力，即使動作不像他們那麼整齊專業，還是會讓我們為之感動震撼。這到底為什麼？是什麼樣的東西有這樣的能量？讓我想了好久。

「就是一種生命力啊！」剪接師智涵說。

「很原初的，完全自然沒有經過任何包裝的生命力。」

忽然我懂了，原來最初吸引我的正是這種生命力，否則那麼多跳得比蘭嶼小朋友更好的原住民隊伍，我卻始終獨獨鍾情於椰油國小；同時我也明白椰油國小這一年得到全國冠軍也是因為這股原始強烈的生命力，讓他們在眾多跳得更優美精緻也更標準的隊伍中勝出。

生命需要野性，保有野性的生命才能展現爆發力。那是一種原初的渴盼，是一種無可取代的能量。野性能量的美，和經過嚴格鍛鍊所呈現的精準之美都很美，但在某些時候某些環境背景之下，前者會更加珍貴也更加動人。

獻給蘭嶼的一首歌

雖然《大海》講的是椰油國小歌舞隊的故事，但說起來，蘭嶼達悟族其實並不像一般人想像中的原住民族，擁有活潑熱鬧的豐富「歌舞」，達悟族女性的頭髮舞動作非常簡約，至於禮杖舞則是模擬婦女田裡的勞動，節奏緩慢而莊重。另外男性的舞蹈種類也不多，傳統的男性舞蹈是模擬小米豐收節的打小米動作，其它則是近代才發展出來，或是借用臺灣本島其它原住民族的舞步再加以修改的，例如勇士舞和精神舞。

相較於每一回我去原住民歌舞劇的比賽現場觀看，就會發現許多臺灣本島原住民的大族不但歌舞豐富華麗，而且因為族群較大所以人才濟濟；男孩子帥氣勇猛、女孩兒才貌出眾，他們的演出通常十分熱鬧，舞台上的場景陳設也相當華麗。

反觀跨海來到臺灣比賽的椰油國小，一切場景道具都陽春得多，通常就是做為主要象徵符號的一艘拼板舟和船槳，舞碼只有兩三套，不但動作簡單，就連服裝和飾物也相對樸素許多。比起其它隊伍的繁麗與豐富之美，蘭嶼的椰油國小顯得特別簡約模拙；而顏子矞老師把比賽與表演視為學習的延申，將重心放在增加小朋友的體驗和生活經歷，所以刻意不著重於要求舞蹈動作的整齊、舉手投足都要標準一致，因此小朋友跳舞的狀態也就特別「自在」，這份不受束縛的自在加上蘭嶼得天獨厚的自然孕育，反而讓孩子在們舞台上充分展現出自己的獨特個性。

人之島，島之人；他們和天地海洋日升月落同步呼吸，這個島嶼的人就

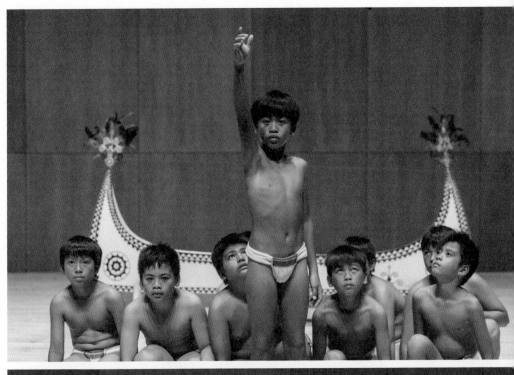

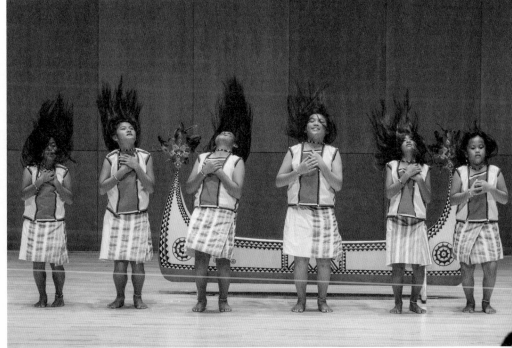

是這麼簡單在生活著，但是在簡單純粹之中卻讓人感受到豐沛的能量。

另外就是，子喬老師曾經分享他的觀察，說到達悟是一個性格嚴肅的民族，他們其實非常有自己的想法和主張，不像他以前在臺灣接觸過的原住民，大多偏向活潑樂天、幽默愛開玩笑。

子喬的分析讓我頗感驚訝，過去我不曾意識到這樣的差異特性，因此就開始特別留意，然後就慢慢印證了子喬的觀點。後來我自己胡亂猜測——或許達悟的歌舞不似其它原住民族那麼活潑多變，也跟性格的認真矜持有關？尤其傳統歌謠以大量的古語吟唱為主，種類還有嚴格的區分，在我們這些「現代人」聽來還真是十分嚴肅，不像一般人通常對於「唱歌」這件事的認知多和歡快或娛樂連結。

不過，除了嚴肅的古老吟唱之外，蘭嶼還是有為數不多的生活歌曲；二〇一二年我曾經支援蘭恩基金會拍攝全島的族語歌唱比賽，一天的比賽下來，聽了好多族語歌謠，小朋友唱起族語歌曲非常可愛討喜，一邊拍攝我還

得花點力氣忍住笑意。之後聽到成人組開唱，同樣的歌曲卻又詮釋出截然不同的韻味；但是當老人家上台唱出古調吟詠時，竟然讓我全身的神經系統都為之震動，那吟唱的顫音像一支可以穿透時光和記憶的箭矢，遼闊悠遠彷若直達天聽。

那天在蘭恩基金會一整日的歌唱比賽，最讓我記憶深刻的還不是歌曲，而是有位老人家唱完歌步下台階的時候，他的親弟弟巍巍顫顫迎上前去，不但給他一個熱情的擁抱，還親吻了他的臉頰，引起全場族人朋友熱烈的鼓掌；兩位老人的兄弟情誼在歲月淘洗中，或許也只有透過這樣的古語吟唱來傳達他們對記憶的共鳴吧。

我很喜歡達悟族語的歌謠，不管是老人史詩般的吟詠，還是一般可以朗朗上口的「通俗歌曲」，因此我一直很希望能把這些傳統的達悟歌謠放進電影之中，不只透過舞蹈隊的劇情，或許還包括電影插曲和主題歌曲等。

想像中，主題曲是特別為電影量身打造的中文歌曲，但中間插入一段蘭

獻給蘭嶼的一首歌

嶼人熟悉的達悟歌謠；同時，我希望由知名的原住民創作歌手陳建年來寫作並演唱這首歌，陳建年雖是卑南族人，但長駐蘭嶼的椰油警察局，多年來都在蘭嶼工作和生活，對這個地方有一定的熟悉程度與情感，他這些年其實已經有不少以蘭嶼為主題的作品，加上他的音樂風格和他遼闊純淨的音色都非常適合《大海》，對我來說實在是最好的人選。

二○一二年天秤颱風肆虐蘭嶼，受到一番摧殘之後，蘭嶼許多地方都有待重建，那一年子喬老師想要把天秤颱風事件做為歌舞劇比賽的題材，就突發奇想向陳建年邀歌，好放在歌舞劇之中。子喬老師自己寫好歌詞後請部落長老翻譯為達悟語，然後跑去椰油派出所直接向建年提出寫歌的請求。原本他很擔憂自己這樣登門邀歌太過唐突，因此心裡非常緊張，沒想到建年居然二話不說一口答應，他對此事完全展現支持的慷慨態度，讓子喬老師喜出望外！而這也就是《美麗心蘭嶼》這首歌曲誕生的過程。

因此，早在電影拍攝的前兩年我就設法聯絡建年，說明電影的計劃並且

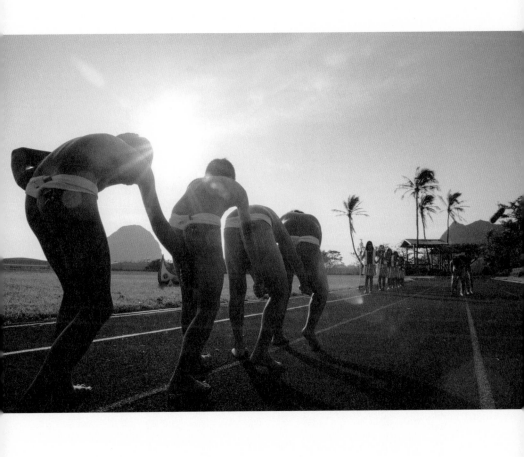

向他邀歌。當建年聽到是以蘭嶼達悟族和椰油國小舞蹈隊為主題的故事，也是很快就答應了，並和我口頭約定之後寫好歌詞再進一步討論。這件事對當時的我來說是很大的鼓舞，因為電影若能夠有陳建年創作和演唱的主題歌，不僅為電影本身大大加分，而且他的知名度和個人魅力也都是極佳的宣傳題材。

但是到了開拍前半年左右，當我再度聯絡建年時，他卻似乎正忙到不可開交；「一定要我寫嗎？你能不能找別人？其實很多人比我更優秀啊⋯⋯」當場，這通電話真讓我有點發愁，只好不斷表達我的渴望和請求，最後他終於鬆口說不然就等確定什麼時候開拍，到時再聯絡看看，留下了一線希望。

非常不幸的，二〇一六年開拍之前，我因為換手機不慎遺失了建年的電話。到了拍攝期間，我想說時間越來越緊迫，不宜再拖，只好直接去派出所登門拜訪，結果他又剛好休假不在蘭嶼，我們只好留下連絡電話等他的消息。

直到電影殺青我們回到臺灣，依然左等右等都等不到建年的消息，我想起去年他說過自己手邊有東西尚未完成，恐怕很難再答應新的工作，越想就越覺得事情不妙⋯⋯，試著再打去派出所留言給他，也仍然等不到任何消息。

有一天，子喬私訊找我，告訴我前一晚建年提著飲料跑去子喬住家找他聊天。

「他說之前答應的一部紀錄片配樂工作到現在都還沒結案，現在很害怕再接任何跟電影有關的音樂工作⋯⋯」按照子喬的轉述，除了之前答應的一些配樂工作未完之後，還包括建年身為公務員和歌手雙重身分等複雜問題，聽起來當下的他壓力的確很大；「你找別人好不好？就不要再為難他了」。

原來，建年一直沒回我電話的原因是不好直接拒絕我，最後他居然跑去找子喬「訴苦」，讓子喬代為宛轉的回絕。

那幾天真的是快愁死我了。當然我不可能再去騷擾人家，增添他的壓力，但自己心裡卻又一直無法真正放下這件事。沒有陳建年，還有誰能助《大海》

一臂之力？當然優秀的創作歌手很多，但我想不出還有誰的曲風如此合適，而且又跟蘭嶼是這麼有緊密連結的。

有一天我和好友佳晏說起這件事，佳晏對原住民很熟，我想假如陳建年這邊走不通，或許也請她幫忙想想替代人選。沒想到，佳晏卻提出一個完全不同的觀點；她建議我不要立刻放棄，可以先寫一封信寄給建年，說明我欣賞他作品的原因，以及由他來寫作電影主題歌曲對這部片的獨特意義。另外就是我們現在還在剪接期，這首歌曲其實還沒那麼急、大約還有半年的緩衝時間；而且我們需要的只是一首歌，並不是要請他為整部電影配樂那麼樣的工程龐大。

「到時候你把歌詞寫好給他，也請他看看剪接好的電影毛片；他一旦被電影感動，事情就不一樣了。現在他對電影是什麼樣子還無法想像，又沒有歌詞，當然會覺得這件事很困難麻煩；其實只要有了感覺，以他的才華要寫一首歌是很簡單的事情。」

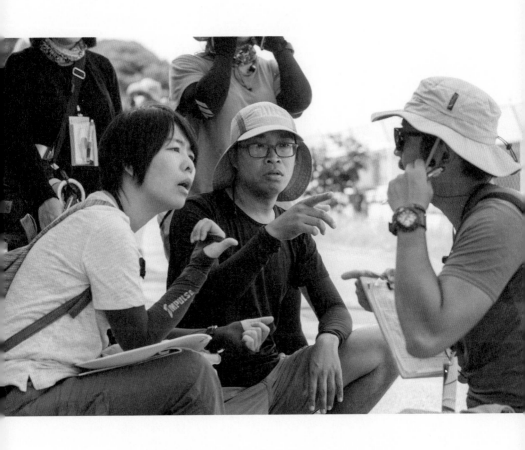

佳晏這番話點醒了我，事緩則圓，其實狀況還沒到真正絕望的地步。建年現在事情多，無暇他顧，但是電影剪接完成大約也需要半年的時間，到時候情況也許就會不同。於是我決定暫時不去打擾他，等剪接快接近完成的時候再說。

那年的年底，我寫了一封賀年卡寄到椰油派出所給建年，按照佳晏建議的內容向他說明，並且請求他再給《大海》一個機會，最後一次考慮這件事；然而假如他還是無法答應，我也就不再打擾他。

卡片寄出不到一週，我居然就接到了建年的電話，電話那頭的他說起自己的狀況，聽起來還是有很多身不由己的壓力，而且也依然再問我一次──

有那麼多優秀的音樂人，為什麼非找他不可？

「因為你真的很特別，是我心裡的唯一人選啊。」我說的是真話。

「你們每個人怎麼都講一樣的，其實比我厲害的人很多啊！」建年深深歎了一口氣，真是無奈極了，我忽然覺得一個人才華洋溢有時候其實也會變

成一種負擔。

我苦笑問道那為什麼他還願意回我電話？建年依然是很無奈的語氣：

「因為我如果不打給你，怕你會一直寫卡片來啊！」

我笑著，真心感受到他的無辜。但那時候其實我心中已經有了九成把握，知道建年應該會幫我了。果然他說：「好啦，不然我就試試看。但我只試一次喔，如果你覺得我寫的不適合，就去找別人好不好？不要叫我一直改來改去的。」

我說好，只試一次，若不合我就徹底放下，另外想辦法。我明白創作者最重要的是一份直觀的感受，倘若被要求按照「業主」的想像一直反覆修改，不但煩人，也容易抹煞了最初的直覺。我明白建年之所以會答應，單純就是幫忙和支持這部電影，基於這份善意，我也必須尊重他的界線。

大約一個月後，我將寫好的歌詞寄去蘭嶼，這段等待的過程中我曾經想過萬一真的行不通，那究竟該怎麼辦？但是再怎麼樣做最壞的打算，我還是

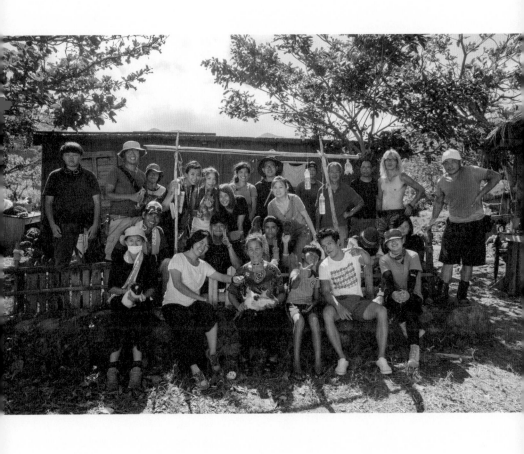

想不出其他替代人選。

大約兩週之後，我終於收到建年的歌曲 Demo，用既期待又戰戰兢兢的心情打開來聽，而這首歌果然一試就中，完全是出乎期待的電影主題曲；這首優美的歌深刻地傳達了屬於這部電影的情思，它的誕生，涵括了這幾年來我思思念念要完成電影的心願，也總結了我對蘭嶼的一段情。

真的很慶幸在最後時刻終於邀到了陳建年的歌曲，我把這首歌安放在電影結尾的位置，讓它為這部電影畫下終章的休止符；而當副歌的部分聽到蘭嶼孩子用族語唱出了達悟童謠《飛魚之歌》，我內心有說不出的感動，終於，我實現了這個對蘭嶼的承諾，完成了屬於我的責任。

六年來，我曾經歷難以言說的無助，但每當最不知所措時，轉身就遇到伸出手幫我一把的人；我也體驗了創作中最深沉的孤獨，可是每當我最低潮的時刻，抬頭就看見有人用愛和微笑支持我。

許多人跟我非親非故，卻一起為這件事情做了最大的付出，在某個微小

的時分為它注入了關鍵性的養分，推動它往前走一步。還有更多朋友一路不離不棄的相挺，從來不過問回收，更不計較名分，只是盡力協助我把它完成，無怨無悔擔任我的加油部隊。

這個過程也證明了一件事最終是否能夠成就，其實和有沒有錢或權力無關；一切為心造，心在哪裡，境界就在哪裡。把自己的心準備好，先行付出努力，必要的資源就會在某處現身；或許這些資源並不充裕，或許取得也不會太輕鬆，但總之還是夠用的。

國家圖書館出版品預行編目（CIP）資料

只有大海知道：蘭嶼觸動我的人、事、物／崔永徽著．
初版．臺北市：遠流，2018.06
256 面 ;14.8×21 公分（綠蠹魚 ; YLP19）
ISBN 978-957-32-8267-9（平裝）
1. 崔永徽 2. 電影導演 3. 自我實現

987.31 107005380

綠蠹魚 YLP19

只有大海知道：

蘭嶼觸動我的人、事、物

作　　者　　崔永徽

攝　　影　　王文彥

封面設計　　陳春惠

內頁設計　　費得貞

行銷企畫　　沈嘉悅

副總編輯　　鄭雪如

—

發 行 人　　王榮文

出版發行　　遠流出版事業股份有限公司

　　　　　　100 臺北市南昌路二段 81 號 6 樓

　　　　　　電話　（02）2392-6899

　　　　　　傳真　（02）2392-6658

　　　　　　郵撥　0189456-1

　　　　　　著作權顧問　蕭雄淋律師

—

2018 年 6 月 1 日 初版一刷
2021 年 2 月 1 日 初版三刷

售價新台幣 330 元（如有缺頁或破損，請寄回更換）

ISBN　978-957-32-8267-9

ıb 遠流博識網　www.ylib.com　E-mail: ylib@ylib.com
遠流粉絲團　www.facebook.com/ylibfans